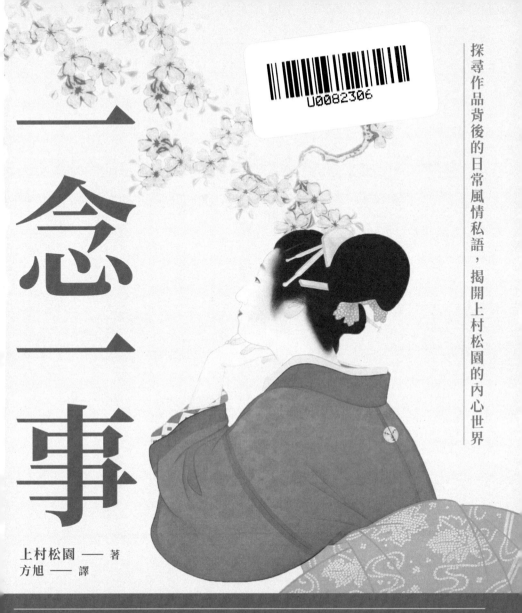

一念一事

探尋作品背後的日常風情私語，揭開上村松園的內心世界

上村松園 —— 著

方旭 —— 譯

清晨的此刻此地，雖然只是平民寒舍，但對於我來說卻是淨土世界。

「她終生踐行「畫筆報負」，以藝術濟度他人；是母親，也是女畫家。為此，用盡力氣，活出了氣象。看她的畫，讀她的人生，活著的人會得到寬慰。」
—— 蔣嬋琴

「上村松園將古舊之美，古舊之生命，古舊女人之精神，都在畫筆中一一呈現，她只畫女人，她清晰地描畫她們的眉、唇、眼、臉、衣飾，更重要的是她皆畫出這些女人的內心之神，孤絕、自立、帶著一些驕傲，不屈於世事的艱難，始終有所嚮往。」
—— 五瓣花

目錄

上村松園

喜多川歌麿

鏑木清方

上村松園年譜

推薦語

寧遠

上村松園是幸運的,有著這樣一位母親。母親是她最柔軟卻也最堅強的依靠,憑單薄的女子之軀,為父亦為母,以賣茶為業,獨自撫養兩個女兒長大,用辛苦與堅韌換得體面與尊嚴。她用自己的一生,給松園上了一堂簡單、自然又豐碩的人生之課。那些永不枯竭的愛與支持,已經牢牢生長在松園的身體裡,成為她永遠的火焰與光明。你看,對世上的每個孩子來說,母親,都是這樣重要的人啊。

蔣嬋琴

她被視為天才,卻一生不失努力、隱忍與精進;她歷經命運跌宕、家境變遷,卻始終保持美、雅及堅韌的姿態。歲月與現實給予的殘缺與榨煉,最終成為養分,澆灌畫作,綻放圓滿;也讓生命之果,流轉不息。其瑩潔無纖塵、如珠玉般清澄高雅的氣息傳遞,即便空間、歷史遙遠,仍能清晰感知。

她終生踐行「畫筆報負」,以藝術濟度他人;是母親,也是女畫家。為此,用盡力氣,活出了氣象。看她的畫,讀她的人生,活著的人會得到寬慰。

五瓣花

上村松園將古舊之美，古舊之生命，古舊女人之精神，都在畫筆中一一呈現，她只畫女人，她清晰地描畫她們的眉、唇、眼、臉、衣飾，更重要的是她皆畫出這些女人的內心之神，孤絕、自立、帶著一些驕傲，不屈於世事的艱難，始終有所嚮往。她在棲霞居裡繪畫，只願「以霞為食以霓為衣」，一生浪漫、柔情又足夠堅韌，時常從清晨畫到黃昏，不斷精進努力執著於繪畫，藝術成就從來不是她的目的地，而那「只要手一拿起畫筆，心中就一粒塵埃也飛不進」的時光，才是最滋養她的時刻吧。

茉莉

其畫其字其人，雖然來自遠方，但在內心卻撫起了波瀾。那些與母親的故事，藝術旅途上的摸索，生活中往往被忽略的片刻，如同一位好友隔空叮咚傳來的訊息，掀起記憶的暗潮。不同時代，不同家鄉，然而女性獨有的心思卻是相同的，願我們都在這微妙氣息裡觸摸生活之美。

蓮羊

第一次看到上村松園先生的作品，是五六年前搜尋竹內棲鳳時偶然遇到的，那時候只看到些網上的失真圖，簡單的當工筆畫來了解了一下。直到 2015 年到日本來做文化交

流，原以為日本的「院展」、「日展」這些全國美展上展出的作品都該是浮世繪或上村、竹內一樣的「傳統日本畫」，但所見皆是一張張西方感實足的「現代日本畫」，頗有些失望。

為此，我專程去了趟京都，去當地的美術館、博物館和畫廊裡尋找我印象中的傳統日本畫。看著上村松園先生的張張原作，久久流連，並親自臨摹了一張，自此刷新了對日本畫的認識。上村先生主要創作的是穿著和服的美人，衣褶的長短和相互間的距離、脖子的曲線和手指的彎曲度、左右衣領相交的角度等等……臨摹之後才感覺到一切都是精心設計的結果，用線之嚴謹、用色之精準都令人慨嘆，所以國內常常說日本畫設計感很強也的確不為過。

這本書蒐集了上村松園先生的數十幅代表作，一能幫助我們研究明治維新後全盤西化的日本在東洋畫和西洋畫之間的探索，也能幫助美術學子了解傳統日本畫的一些構圖、用線用色的特點，更重要的是，將為畫者在繪畫之路中循著的那份執著的愛記錄下來，值得收藏。

序言

　　上村松園生於明治八年（1875 年），是一位活躍在明治、大正、昭和三個時期的傳奇女畫家。作為畫壇「天才少女」，她十五歲以〈四季美人圖〉參展第三屆內國勸業博覽會，獲得一等獎，這幅作品還被來日本訪問的英國皇太子看中而買下。此後，上村松園在日本畫壇嶄露頭角，不斷發表優秀作品，並於一九四八年獲得日本文化勛章。

　　她一生致力於畫美人畫，線條纖細，色彩雅緻，洋溢著日本古典的審美與韻味。但是松園對於畫的藝術追求，並沒有停止在視覺感知的層面，她所渴望傳達的，是蘊含在溫文典雅的美人畫中、女性溫柔而不屈的堅定力量。她說：

　　「我從不認為，女性只要相貌漂亮就夠了。我的夙願是，畫出絲毫沒有卑俗感，而是如珠玉一般品味高潔、讓人感到身心清澈澄靜的畫。人們看到這樣的畫不會起邪念，即使是心懷不軌的人，也會被畫所感染，邪唸得以淨化……我所期盼的，正是這種畫。」

　　松園作為一名畫家，一名畫美人畫的畫家，一名女性畫家，她的隨筆中，不僅記錄了創作的構思靈感與艱辛歷程，還有她的成長經歷與生命中難忘的邂逅，而更能充分表達她

的思想的，是關於女性如何生活、處事的論述。松園推崇傳統的日式美，認為這是最適合日本女性的審美表達，而對於隨波逐流、學著歐美人的樣子把自己弄得不倫不類的打扮，她則保持懷疑態度。她冷眼觀世，「然而如今世人，都醉心於『流行』，從和服的花紋到髮型，不管什麼都追在『流行』的後面，卻從不考慮是否適合自己」；卻對真正的美充滿熱心，「我希望婦人們能各自獨立思考，找到什麼是真正適合自己的。」在審美打扮上，松園希望女性能夠找出獨屬於自己的風格，而不是一味被潮流所左右，這一點與 Coco Chanel 的名言「時尚易逝，風格永存」，是多麼不謀而合。

上村松園的「傳奇」，除了展現在她出色的作品上之外，還因為她波瀾起伏的人生。當她還在母親腹中，父親就去世了，母親仲子帶著兩個女兒，一人經營起家裡的茶葉鋪，支撐家計。在明治時代，女性被認為「只要學端茶倒水、做飯縫衣就夠了」，而松園卻因為熱愛畫畫，開始進入繪畫學校學習。親戚朋友們都不理解，紛紛指責「上村家把女兒送去學畫，是想要幹什麼？」，幸而松園有一位開明達觀的母親，她堅定地支持女兒的夢想，送她去學畫，盡可能地給松園提供穩定的學習環境。

松園回憶起溫柔而慈祥的母親，描繪童年時與母親的生活點滴，不禁讓人為這對相依為命的母女動情落淚：

　母親外出遲遲未歸，我出門去接母親，當時下著雪，是一個寒冷的冬夜。還是小孩的我非常想哭，母親看見我，「啊」的一聲顯出吃驚的樣子，接著又很高興地說「你來了啊，哎呀，哎呀，一定很冷吧」，說著把我凍僵的手握在兩掌之中，為我搓熱。

　雖然有了母親的支持，但松園的繪畫道路依舊坎坷。在女性受教育尚不普及的年代，繪畫學校的女學生很少，出門畫寫生時也不如男學生那般方便。更有甚者，有嫉恨她的人，在松園展出的作品上胡亂塗鴉。松園坦誠，有好幾次，她都想到了一了百了。

　然而，照亮這崎嶇幽暗道路的，正是松園的幾位老師，他們也是日本畫壇中如燈塔般矗立、為後輩照亮前路的偉大人物：鈴木松年、幸野梅嶺、竹內棲鳳。在松園的回憶裡，三位老師畫風不同、性格迥異，但都對藝術充滿熱忱、對學生十分愛護。從松園與老師的互動中，可以窺見那個時代日本師徒之間的傳道方式、繪畫技巧，還能感受到一代大師在日常生活中的真情流露。

　有時候先生會畫描繪雨中場景的畫。要讓水氣充分滲透，不僅要用毛刷刷，還要用溼布巾「颯颯」地擦，擦的時候絹布會發出「啾啾」的聲音。先生頻繁地擦，隔壁房間的小園就走出來用可愛的聲音說：「阿爸，畫在『啾啾』地叫

呀。」於是先生應道：「嗯，畫是在『啾啾』地叫呀。再給你做一遍吧。」就又在絹布上「颯颯」地擦。

　　松園的母親還沒生下她時，就成了單身母親；似乎是命運的相似，松園在二十七歲未婚生子，作為單身母親撫養兒子長大。在當時的社會環境下，她經受了怎樣的流言蜚語、指指戳戳，可想而知，但松園絲毫沒有提及這些不愉快，相反地，在她的隨筆中，盡是與兒子松篁相處時的幸福回憶。

　　兒子松篁也和我一樣喜歡金魚。……當他看到心愛的金魚像寒冰中的鯉魚一樣一動不動，馬上顯出擔心的神色，於是拿來竹枝，從縫隙間去戳金魚，看到魚動了，就露出安心的樣子。

　　我耐心地教導他：「金魚在冬天要冬眠，你這樣把它弄醒，它會因為睡眠不足而死掉的……」

　　兒子松篁似乎不明白金魚為什麼要在水裡睡覺，只是苦著臉說：「可是，我擔心呀……」說著，回頭看了看魚缸。

　　不知是否是畫家的血液得到了傳承，松園的兒子上村松篁和孫子上村淳之，也都成了日本畫壇知名的畫家。對於這一點，松篁說過：「母親並沒有教過我畫畫需要注意什麼，但她始終勤奮努力的身影，是她留給我最大的遺產。」這大概就是，最高境界的教養，不是對孩子「耳提面命」，而是讓孩子「耳濡目染」吧。

在世俗生活與藝術道路上飽嘗艱辛的松園，深深體會到，女性要想在這世上生存下去，必須堅強，必須自己拯救自己。

人活一世，實際上就像乘一葉扁舟羈旅，航程中有風也有雨。在突破一個又一個難關的過程中，人漸漸擁有了強盛的生命力。他人是倚仗不得的。能拯救自己的，果然只有自己。

堅強、自省、保持真誠，松園從七十多年繪畫生涯中提煉出的感悟，又何嘗不適用於我們的人生呢？

在審美上擁有屬於自己的風格，在事業上持之以恆、勤奮精進，在生活上堅毅剛強、勇敢面對，這是上村松園身為一個畫家、一名女性，想傳達給我們的。

有幸受出版社的邀請翻譯此書，多次讀到動情處不禁潸然淚下。用心讀完，彷彿與作者一道，經歷了波折起伏、不屈奮鬥的一生。由於時間匆促，難免或有錯漏之處，還望各位讀者海涵。

<div style="text-align: right;">方旭</div>

壹

回憶我的京都

私の京都を思い出す

— 幼年的回憶

舊時之美

　　與東京不同，在京都很少有參觀展覽會的機會，所以我連書畫古董的銷售會也不願放過，以滿足我的渴求之心。去銷售會的時候，能引起我興趣的東西不少：盛名在外的壓軸品自不必說，連不知道為什麼被放置在角落裡的舊物我也分外憐惜，覺得孤零零地蹲在角落、不得關注的樣子真是可憐。在它們身上，我意外地發現了樸素的美。舊時女郎腳上的木屐、望族隱居時愛用的菸盒，像這種古舊的小東西，散發出特別的懷舊之美。古舊之物身上潛伏著藝術之光、古典之命，總能奇蹟般地留住記憶裡的舊時光，如果要給它一個適當的名字的話，大概就是「舊時之美」吧。

菊安古書店

　　說起這些事，令我想起來年幼的時光。我還是個普通的三年級小學生的時候，我們家在河原町附近有所住宅，而河原町四條下的東邊有一個古書店叫「菊安」。因為已經是明治二十多年了，菊安裡陳列的古書多為德川時代的版刻本、

繪本和讀本。

版刻本中，絕大多數是曲亭馬琴[01]的小說，比如《水滸傳》、《八犬傳》、《弓張月》、《美少年錄》[02]等等。馬琴的作品差不多都能找到。插圖大多是葛飾北齋[03]的作品，還有當時其他浮世繪畫家的畫。

我的母親對繪畫和文學抱有極大的興趣，我也遺傳了這一血脈。菊安離我們家很近，因此母親經常去菊安，然後一捆一捆地把馬琴的讀本、繪本等等買回來，其中甚至有著名的《北齋漫畫》。那時候能用非常便宜的價格買下，只要手裡握著幾枚小錢去，就能從古書店抱回一捆書，真是便宜到家啦。就這樣我們母女二人一起翻著書、看插畫，真是極樂的享受。我常常央求母親去菊安買書回來。

[01]　曲亭馬琴（1767～1848），日本江戶時代最出名的暢銷小說家。曾隨山東京傳學習，初寫諷刺小說，後轉向歷史傳奇小說，作品情節曲折，結構宏大，並多有懲惡揚善的思想。晚年失明。代表作有《月水奇緣》、《南總里見八犬傳》、《椿說弓張月》。1814年，其著作《南總里見八犬傳》的讀本小說在日本刊行，據說是「書賈雕工日踵其門，待成一紙刻一紙；成一篇刻一篇。萬冊立售，遠邇爭睹。」

[02]　指馬琴改編自中國小說《水滸傳》的作品《高尾船字文》、《南總里見八犬傳》、《椿說弓張月》、《近世說美少年錄》。其中長篇小說《南總里見八犬傳》最為有名，該作品借用了稗史中「里見八犬士」的名字，圍繞著八個武士的前世姻緣，以其出生、邂逅、離散和聚會團圓為內容，講述了八武士曲折離奇的經歷，並最終在點大法師的指點下團聚於裡見侯爺的麾下，輔佐裡見家建功立業的故事。

[03]　葛飾北齋（1760～1849），日本江戶時代的浮世繪畫家，他的繪畫風格對後來的歐洲畫壇影響很大，竇加（Edgar Degas）、馬奈（Manet）、梵谷（Vincent van Gogh）、高更（Gauguin）等許多印象派繪畫大師都臨摹過他的作品。代表作〈神奈川衝浪裡之見富士〉、〈凱風快晴〉等。

　　隨手拿到什麼書，我就臨摹上面的插圖，對童年的我來說，是最大的樂趣。這也成了我少女時代生活的重要一部分，成為我離不掉、改不了的習慣。

馬琴和北齋

　　畢竟是少女時代的事了，當時我對馬琴、北齋都沒有明確的理解，只是純粹地享受他們的作品。長大了之後，對馬琴的小說和北齋的插畫中所蘊含的背景和劇情都有了進一步的理解，這時我便更加懷念少女時代的繪本書了。

　　時至今日，我也不能說自己對他們的作品理解透徹。我還記得一段軼事，應該剛好是北齋為《新編水滸傳》[04] 畫插畫的時候。對於插畫家北齋來說，作者馬琴太過神經質，總是對北齋的畫指指點點，自我意識強烈的北齋終於爆發了，果斷拒絕繼續為書作畫。不知道是不是因為北齋的插畫人氣太高，出版商丸屋甚助只好把水滸傳的譯者從馬琴換成高井蘭山。但不知怎麼和解的，第二年，北齋接受了委託，為須原屋市兵衛出版、馬琴著的《三七全傳南柯夢》作插畫。然而，大概是北齋那天才的創作力在插畫裡表現了太多的新意，兩人又爆發了衝突，馬琴提出把最後一部分的插圖全部刪掉，而北齋強烈要求退還全部的插圖。出版商又被夾在風

[04]　《新編水滸傳》翻譯自中國小說《水滸傳》，由曲亭馬琴、高井蘭山合譯。

箱中兩頭受氣，只得拚命奔走，好不容易才把兩個刺兒頭給調停了。

　　一個藝術家越是天才，藝術的自我性就越熾熱，他的藝術越是有價值，對被尊敬的需求也就越強烈。像馬琴和北齋這樣優秀的藝術家，在歷史中留下這樣一段軼事，兩者結晶出的繪本，我兒時卻能如此容易地買到，這不能不令我更加懷念那個不知世道維艱的年代了。

═ 京都的夏天 ═

京都街景

　　都說京都是古都，我看現在只徒有其名了，如今的京都與我小時候比起來，變得就像是到了外國。這也難怪，現在通了電車，自行車滿街跑，到處都聳立著白色的高樓大廈，要說回不到過去，也是沒辦法的事。架在加茂川上的橋，也大體按照近代的風格作了改建，只有三條[05]的大橋還保留著過去的樣子。如果把那座擬寶珠[06]的橋和用冰冷混凝土建成的四條大橋相比來看，誰都得承認時間流逝的可怕力量。

　　我雖然懷念三條大橋那樣的舊時風景，但也知道過去是過去，現在是現在。我五六歲時綁著「後蜻蜓」的髮髻，現在都看不到梳這樣髮型的女孩子了。最近的女孩子都留著娃娃頭，穿著及膝的洋裝，也很活潑可愛。看到她們，我就不禁想到，過去那種把長辮子綁緊在腦後的「後蜻蜓」時代，究竟是什麼時候消逝的呢？

　　但是，過去雖好，懷念終歸是懷念。如今我的眼前像是展開了一幅畫，一個人回想著數十年前的京都街景，自得其樂。

[05]　三條，京都地名。
[06]　擬寶珠，日本傳統建築物上的裝飾設計。

夏夜納涼

　　夏天的河灘也充滿風情。我十七八歲的時候，夏天的傍晚去四條大橋納涼。河水上漲，河道變寬，淺處的水流緩緩地流淌。從四條的擬寶珠橋上往下看，在淺川上亮起一盞盞紙罩蠟燈。仔細看，橋下的淺灘上，七七八八擺滿了長凳，地上點著紙罩的蠟燈，燈影映在沉靜的河面上，那真的是太美了。

　　長凳到處都是，有來釣魚的，有來跑馬的，也有玩皮影戲的、變戲法的，賣甜酒和年糕小豆湯的鋪子也開張了，總之，河灘的一角被這些人占滿了。成群的納涼客坐在長凳上，一邊扇著扇子，一邊呷著茶，有人用手指撮點心吃，有人拿著酒杯添酒。橋邊有一家叫做「藤屋」的料理店，經過河灘上的板橋，有女招待來來回回為客人端菜送飯，一群群客人喝得酩酊大醉，藝伎和女招待來來往往的身影，遠遠望去彷彿剪影畫。

　　再說些夏夜乘涼的事。傍晚河邊的淺灘，坐在長凳上的美人把白皙的腳伸進清涼的水裡，當真是一幅美麗的畫。就算不是眉眼清麗、身形苗條的年輕婦人，在那樣的時刻、那樣的場景所見的女性姿態，映在眼中就都是清爽美麗的。

　　在橋上眺望這夏夜景色的，不止我一人。清涼的河風，水中的長凳和紙燈，隨著漣漪晃動的燈影，納涼客、女服務

員……明明熱鬧非凡，卻滿是涼爽悠閒之感的夏夜景色。這真的是陳年往事了，如今到四條大橋去看看，橋下再沒有那樣享受夏天短暫夜晚的納涼客了。但作為京都夏天的代表風物，四條河灘的傍晚納涼依舊在很多畫作中被描述著。

夏夜祇園祭

那時候祇園的夜櫻比今天的要好看多了。記得櫻花盛開時，我讓園裡的姑娘坐在花下的坐墊上彈胡琴，自己彈三味線 [07]，交相應和。後面坐著一位看起來十分高雅的老婆婆。我想，她過去一定是位有背景的高貴女子，因為什麼緣故才流落至此。

像這樣清淨的感覺，今天即使在圓山也體會不到了。那些大音量的收音機、留聲機除了嘈雜吵鬧外一無是處。過去可沒有這種東西，父母只是帶著孩子來到街上心平氣和地觀看街頭賣藝表演。

說起當時的祇園祭 [08]，實在是洋溢著一派屏風祭的氛

[07]　三味線，日本傳統絃樂器，與源自中國的三弦相近。由細長的琴桿和方形的音箱兩部分組成。三味線一般用絲做弦，也有用尼龍材料做成，在演奏時，演奏者需要用象牙、玳瑁等材料製成的撥子，撥弄琴弦，其聲色清幽而純淨，質樸而悠揚。

[08]　祇園祭是日本京都每年一度舉行的節慶，被認為是日本其中一個最大規模及最著名的祭典。整個祇園祭長達一個月，在七月十七日則進行大型巡遊，京都的二十九個區，每區均會設計一個裝飾華麗的花轎參加巡遊。祇園祭前夜的宵山祭，在很多老房子和老店鋪裡會展示很多珍貴的物件，所以祇園祭有屏風祭的別號。

圍。沒有像今天這種彷彿鐵船一般的建築，都是純粹的京都式房屋，到了節日的時候就把拉門隔扇都拆了，裡面的房間一覽無餘。主人掛起簾子點起紙罩燈，那燈光比起今天的電燈來，有種難以言喻的風情。

驟雨嬉戲

夏天令人高興的事還有驟雨。突然間嘩啦啦下起來的暴雨，頓時把街上的熱氣洗刷乾淨，雨停後，皇宮的池塘溢出水來，我家周圍也變得像小河一樣。皇宮池塘的大鯉魚游到街角活蹦亂跳，街上的孩子們都跑過來大聲叫著吵鬧嬉戲。

這也是夏天令人莞爾的回憶之一。

盂蘭盆節的孩子

不管平時日子過得如何，到了舊曆的盂蘭盆節[09]，街上的人們都充滿活力、熱熱鬧鬧。我記得小時候一到盂蘭盆節，就要在日暮時分洗澡，大人給女孩子們各自買了紅提燈，在上面綴上自己家的家紋，東邊、西邊街坊的孩子們聚集在一起，比著各自提燈上的圖案。孩子們都跑過來，年長

[09] 盂蘭盆節在飛鳥時代從中國傳入日本，已成為日本僅次於元旦的盛大節日。「盂蘭」為梵文，意為救倒懸、解痛苦。「倒懸」是一種比喻，人死後墮落於三惡道中，如餓鬼道中的眾生，腹大如鼓，喉細如針，像是被倒掛著，十分饑餓痛苦。「盆」是盛載珍貴百味的容器，恭敬奉獻佛僧，承仗三寶不可思議福田之力以求解救其「倒懸」之苦。

的女孩子就讓大家排隊，唱著可愛的兒歌：

　　呀 —— 嘿呀嘿呀小櫻花

　　盂蘭盆節哪裡哪裡都好忙呀

　　東邊的茶屋的門口呀

　　過來看一看呀，歡迎光臨呀

孩子們兩人一組，排成兩列，年紀小的孩子在前面，在附近一帶的街上邊唱邊遊行。小孩子們覺得，這是非常了不起的高興事了。

前面說過「後蜻蜓」髮髻，還有一種髮髻叫「吹分」，這種髮髻就是阿波的十郎兵衛[10]中出場的阿弓所梳的髮髻。可以在「吹分」髮髻上插上銀製的芒草髮簪，或是裝了水的玻璃簪子，在街上來來回回地走，真是涼爽啊。那會兒是明治初期，馬路上還沒有汽車、公共汽車這些麻煩的東西，因此女孩子們就排成長長的隊伍，在路中央邊走邊唱。

男孩子是男孩子的玩法，他們手裡提著更大的燈籠，白底上繪有家徽。領頭的孩子說「讓我們唱嘿喲嘿喲吧 —— 」，男孩們就聚在一起邊走邊唱：

　　嘿喲 —— 嘿呀 —— 嘿喲 —— 嘿呀 ——

[10]　日本傳統戲劇淨琉璃經典劇目《傾城阿波之鳴門》中的後半段《十郎兵衛內之段》。父親十郎兵衛登場，劇情中有包括喜劇要素的打鬥場景，也有催人淚下的親人別離的場面。

　　從江戶到京都，了不起呀

　　男孩子們就像這樣邊唱邊遊街。

　　那時候還有一種遊戲，街坊的孩子們可以自由地歡蹦亂跳。遊戲的歌是這麼唱的：

　　跳起來，舞起來，讓我們舉杯……

孩子們的遊樂場

　　舊時的街道都是孩子的運動場，現在從大路到小巷，自行車、汽車等車水馬龍來來往往，孩子們已經茫然地不知道怎麼在外面玩了。從這一點上，可以說過去的孩子還是幸福一些的。

貳

關於女人，關於花

女のこと，花のこと

══ 腰帶漸寬 ══

今天說的「腰帶」，在慶長時代 [11] 好像被稱為「卷物」。腰帶由兩層絹羽對折而成，或者把從中國進口的貴重綢緞疊成三疊使用。之後還出現了「後鯨帶」，樣式不斷變化，最後形成了今天的腰帶。雖然不太確定，但我記得享保年間 [12] 的腰帶大概有五六寸寬，元祿時代 [13] 的振袖和服，腰帶從一尺七八寸到二尺寬都有。

振袖和服原本是元服之前的少男少女們的衣著，漸漸地，年輕的女官也開始穿。舊時的振袖比較短，寬文時代 [14] 的女用振袖長約一尺五寸，左右合起來不過六尺。然而隨著時代潮流，振袖也漸漸變長了。如今的腰帶真是發展到了極致，甚至出現了「和服禮服」這樣豪華的服飾。現在的腰帶這麼寬，讓人不得不思考之後要怎麼改良。這不是我個人的偏好，我覺得還是簡潔些、窄一些，能打結佩戴的腰帶更好些。

[11]　慶長是日本的年號之一，接在文祿之後，元和之前。指 1596 到 1615 年。

[12]　享保是日本的年號之一。在正德之後，元文之前。指 1716 到 1735 年。這個時代的天皇是中御門天皇、櫻町天皇。江戶幕府的將軍是德川吉宗。

[13]　元祿是日本的年號之一。在貞享之後，寶永之前。指 1688 到 1703 年。這個時代的天皇是東山天皇。江戶幕府的將軍是德川綱吉。

[14]　寬文是日本的年號之一。在萬治之後，延寶之前。1661 到 1672 年。這個時代的天皇是後西天皇、靈元天皇。江戶幕府的將軍是德川家綱。

　　從現今腰帶的樣式來看，很明顯能知道，腰帶的發展是不值得作為服飾發展的範例來談論的。

　　從和服的下擺可以隱約看到婦人的裸足，有的人覺得這樣不文雅，而我卻覺得這正展現了日本和服的自由和美麗。但是對於和服袖子，我還是喜歡簡潔又美觀的元祿袖的樣式，剪裁風雅，美觀大方。

　　現在的年輕人都不習慣日本傳統服裝，光顧著看新潮服飾，而不知欣賞和服之美和京都髮髻的魅力了。我們的少女時代，還要戴節笄的呢。然後在髮髻前面插上亮晶晶的銀簪，玳瑁的節笄在幢幢燈影中映著銀簪一閃一閃的樣子，無論怎麼看，都是無可挑剔的美啊。

（昭和六年）

青眉：懷戀舊日風情

對於我應該負責的畫債，雖然想一點點償還，結果還是沒能如願。五月一日起京都市主辦了綜合展，我決定這次要畫點什麼來參展 —— 最終，我畫了二尺八寸寬的橫幅畫，畫的是明治十二年至十五年間的女性風俗。

畫中是一位京都少婦的半身立像 —— 二十七八歲、最多三十歲的光景，剃過的眉際透著淡淡的青黛色[15]，膚色雪白，一個人撐著陽傘。

說到青眉，我隱約記得尚幼小時的事，回想起來覺得非常懷念。

正好在四條柳馬場的拐角，有一家叫做「金定」的絹絲店，那裡有位叫做阿來的新娘。她雖然剃了眉，但是眉際處總是透著隱隱的青黛色，襯得皮膚雪白通透，鬢髮如雲，玉頸修長，很有風韻，是位不折不扣的美人。那樣美麗、水嫩的青眉女子，我除了母親以外還真的沒有見到過。

現在的帝展以及各類展覽會的女性風俗畫幾乎都描繪的是當今的風俗。且不說我的畫流行不流行，我只是殘留著一點舊時的懷念，於是以青眉少婦為主題，畫了這幅〈青眉〉。

[15]　舊時日本女子嫁人生子後，有剃掉眉毛的風俗。

　　新的東西流行起來，舊的東西就漸漸淘汰了。不僅僅是畫，現在這個時代，不論什麼東西，只要舊了就會被淘汰，讓我不由得想要保存起舊時的事物了。這並不是要反抗時代的潮流 ── 並非如此激烈的感情 ── 只不過是我想要守住自己的一方小天地罷了。

　　如今所說的舊日風俗，新時代的人們可能已經不屑於看，看也看不到了。並不是說新時代的人對舊日風俗一點也不上心，但他們沒有經歷過那些時光和生活，就算想要畫，卻總有感覺不對勁的地方，最終只能畫出些似是而非的東西。說起這個，我們卻是經歷過明治初期、中期的過來人，呼吸過舊時的空氣，所見所聞皆是舊時風景，因此有深切的體會。果然除了我們，也沒有別人可以守護舊時的風俗了。

　　我在帝展上展出的畫作〈母子〉，就是回憶著當時的場景畫出來的，也可以說是我一人心中殘留的懷舊記憶，是只有我才能畫出來的世界。冷眼旁觀世事變遷，滄海桑田，我更加想要畫出那個時代的風俗，留以後人。

　　那時候的京都，鎮上的人們，寧靜，安詳，善良，淳樸……

　　對於現在的人來說，想要他們通通歸於寧靜，恐怕是不可能了。但是，善良和淳樸，是我所想要重現的東西。從這個意義出發，我畫出那個時代人們的淳樸之姿，展現給現在

的人們，也可以說是一種「畫筆抱負」的方式了吧。

　　如果時間夠的話，我一定要把當年所見所聞的明治女性風俗全都畫下來。

小町紅之美

京都的四條大街上現在有一家叫做「萬養軒」的洋食店，過去曾是一家茶葉鋪，我就是在那裡出生的。今天，這附近已經成了京都的市中心，相當繁華。比起我剛記事那會兒的回憶，簡直變得完全認不出來了。

東洞院和高倉[16]之間的交易所附近被稱為薩摩屋敷，明治維新的鐵炮事件之後，街面上建起的房子鱗次櫛比，而房子背後的空地還是老樣子，我八九歲時起那兒就是一片芒草的荒原了。

萬養軒的斜對面現在是一家名為「八方堂」的古董商店，過去是賣小町紅[17]的口紅店。今天也還有賣小町紅的，卻遠遠沒有那時候興盛。

當時口紅是用小刷子刷在小碗的內側賣的，鎮裡的姑娘們各自帶著小碗過來讓店家刷口紅。刷口紅的人，總是美麗的女子。店裡有位漂亮的少女掌櫃，用紅綢絲帶包裹著裂桃

[16] 東洞院、高倉，京都地名。

[17] 小町紅，提取紅花中的天然色素做成的口紅，以平安時代著名美女小野小町命名。裝在小碗裡、用刷子蘸取使用。因為紅色素濃度太高，把光線中的紅光完全吸收了，因此呈現出與紅相反的綠色。這種乾燥狀態下呈現的顏色，日本人稱之為「玉蟲色」（即像金花蟲的翅膀一樣，根據光線的不同呈現的或綠或紫的顏色。從外表上，看著很像玉澤青翠的嫩芽色，故稱為「玉蟲」）。

式髮髻，坐在帳房裡。客人一來，她就用靈巧的手往茶杯裡刷口紅。客人們也大多是梳著鴛鴦髻、島田髻的美麗女子，說起小町紅，我的腦海中就浮現起店門口美人雲集的情景。

　　塗口紅的方法也是傳統的：用小小的口紅筆，把塗刷在茶杯內的玉蟲色顏料溶開，上唇薄塗，下唇厚塗，玉蟲色在唇上熠熠生輝，洋溢著無以言說的風情。

　　這種口紅塗法，過去有時候還能在舞伎身上看見。至於今天，唇上風情正從京都女人身上消失。如今的口紅大概是從西洋舶來的吧，都是棒狀，塗的方式也有不同，現在是上下唇都塗成一樣的正紅色，像是啜了生血一般沒個女人樣子，卻還沾沾自喜，真是崇洋媚外過了頭。

═ 奈良物町的美人與地歌 ═

　　奈良物町面屋的阿亞小姐也是有名的美女。「面屋」
是指人偶店，她原本名叫「阿築」，人們按附近的方言，都
「阿亞」、「阿亞」地叫她。阿亞非常擅長舞蹈，特別是扇子
舞，據說跳起「八枚扇舞」來連舞蹈演員也比不上她，相當
出名。

　　當時練習舞蹈的配樂大多是地歌[18]，阿亞小姐的母親也
是位溫柔高雅的女性，擅長三味線，母女二人常常以琴和三
味線合奏，也時常母親彈三味線、女兒跳舞。

　　到了夏天，陽光明媚，透過店面可以看到裡面。母女二
人在裡面的屋子裡演奏時，聲音可以傳到店外街道的角落。
那時可不像現在有電車、自行車，才剛剛有人力車，鎮裡非
常安靜，演奏聲響起時，大家就知道「啊，阿亞又開始練習
啦」，於是一個接一個，都來到街角處駐足聆聽。

　　那時候，鎮裡幾乎都很安靜。演木偶戲的常常在鎮上
轉，街角聚集著聽淨琉璃[19]的人群。當時出名的演員有伊丹

[18]　地歌，日本近世邦樂之一，使用三味線彈唱。詞源來自京都大阪地區的人
　　　所稱「本地之歌」。

[19]　淨琉璃，日本獨有的木偶戲，有三個人分工進行操作。人形淨琉璃（「文
　　　樂」）是日本四種古典舞台藝術形式（歌舞伎、能戲、狂言、木偶戲）的
　　　一種。

屋和右團次，街上賣藝的人裡就有把他們的腔調模仿得唯妙唯肖的，簡直和真的在聽戲一樣。其中有一個長著張演員臉的俊秀男子，聽我母親說，以前是與市川市十郎一起在新京極[20]賣藝為生的，不知從什麼時候起淪為街頭藝人了。

我在少女時代也曾練習過地歌。當時鎮上最流行的就是地歌，如今卻已經完全衰落了。從四條大街越過堺町的時候，我已經開始學畫了。那時經常在剛入夜的時候，聽見街角一位六十多歲的老爺爺唱地歌的聲音。他唱得很好，緩急有致，聲音沙啞低沉，並非其他人能匹敵。

一聽到老爺爺的歌聲，我就知道「啊，來了」，於是停下畫筆，從格子門內衝出去，聆聽歌聲流轉。

[20] 新京極，京都有名的商店街。

花之寺賞花：偷得浮生半日閒

京都各處的花，都漸漸變得庸俗，令人不忍看了。嵐山和圓山雖說地方不錯，但遊人太多，人聲鼎沸，反而喪失了賞花的真正趣味。

京都花之寺[21]有個叫保勝會的組織，每年只要繳納兩日元的會費，就能在賞花時節受到邀請，一整天自由地賞賞花，喝喝茶，吃頓飯，休息休息。

久仰花之寺的大名，但是那裡常年交通不便，平常很少能去。那裡花木幽深，四下寧靜，一點也沒有人山人海的擁擠吵鬧，可以優哉游哉地偷得浮生半日閒，我認為這才是真正的賞花。

花之寺是與西行法師[22]有因緣的古寺，可以從對面的村子乘巴士來，但車只到距離花之寺二十町[23]的地方，對於懶得走路的人來說有些犯愁，但對於喜歡徒步的人來說，卻別有一番樂趣。

一路都是紅土，清爽的春日陽光透過樹叢，遠處是五六

[21]　京都花之寺指京都西南郊外的勝持寺，自古為賞櫻名所。

[22]　西行法師（1118～1190），平安時代末、鎌倉時代初期的歌人。俗名佐藤義清，曾仕鳥羽太上皇，成為「北面之武士」。二十三歲出家，在洛外結庵修行。擅長和歌，代表作有《山家集》、《別本山家集》、《山家心中集》。

[23]　一町約一百零九公尺。

間農舍，山茶、連翹、木蓮等花隨處可見，田地、溪流阡陌縱橫，時不時遇上兩三個鄉野農夫，真是無與倫比的悠閒自在。

因此對於喜歡此種風景的人來說，是不會無聊、興味頗多的道路。一路分花拂草，處處景緻皆入眼，不知不覺間便到了大原野神社。此處的神社古雅莊重，幽靜深邃，在這裡可以星星點點地望見山櫻。不同於久染都市風塵和人氣的花，這裡的山櫻清爽皎潔，眼見此景，教人不由心生憐愛。

神社的旁邊就是花之寺。爬上微陡的斜坡，頭頂上山櫻的枝條從兩側的松樹、雜木間伸展出來，盛開的櫻花壓在行走的人頭上，那真是無上的美景啊。

進了山門，往裡一直走，有一座鐘樓，還有長相秀美的垂櫻。遠處走來一位沙彌，那幽飄的身影，更增靜邃的情趣。

花之寺的後面，有一座叫「小鹽山」的山。這正是謠曲《小鹽》中所吟唱的小鹽山。根據謠曲的唱詞，從前有個修行的僧侶，來到這座花之寺，宿於此地的花精現身，向僧侶詳細訴說這寺的由來。實際上，這古雅幽靜的花之寺與這樣的傳說真相襯，就算現在謠曲中的修行僧突然出現，也一點不會覺得奇怪。

花之寺像這般孤宿於京郊，這般地寂然，俗世之人應該

大多不會來拜訪。要說人的話就只有五到十個，村裡有三五個農人，路邊有兩三條長凳，沒有比這更有幽趣的地方了。

　　兩三天前我剛剛拜訪過，今年，可算是真正地賞過花了。

═ 京都髮髻物語 ═

　　我從小時候起，就喜歡研究各種髮髻，給周圍的小夥伴們梳頭髮做髮型，彼此都獲得了樂趣。隨著年齡增長，我對女性髮髻的興趣更加濃厚了。有一個原因是我的繪畫題材中，十有八九是美人畫，女性和髮髻有密不可分的關係。我關於髮髻的調查研究，與畫畫的苦心可以說是並駕齊驅的。

　　雖然我自己從二十歲之後就一直用節卷 [24] 式盤髮，想來我這是把自己的頭髮束之高閣，而去拚命研究別人的髮髻 —— 還真是有點奇怪呢。

　　然而，這是與我自身的工作密切相關的，因此時不時地會去研究髮髻，我的大腦空間已經被相當多的髮髻類型給占據了。現在要是把每一種髮髻都回憶起來排成一排，大概能對工作有所助益吧……

結髮發展史

　　遠古的女性都把頭髮垂下來。然而，隨著國家文化之風的薰染，大家對髮型也關注起來，結髮也隨之發展起來。

　　過去，不論是誰，都把長長的頭髮向後垂下。因為勞動女

[24]　節卷，用竹節做成的用以卷東西的物件，用來捲髮，類似於女性的髮簪之類。

性覺得頭髮太長了有點礙事，於是她們把脖子附近的頭髮綁成束，這樣工作起來就方便了。因為女性都愛美，她們便注意起這種束髮結了 —— 我想這就是結髮發展史的第一頁吧。

垂髮時代的女性們頭髮本來很長。在《宇治大納言物語》[25]中，上東門院的頭髮比身高還長兩尺。雖說不知道那一位的身高如何，但站起來頭髮還比身高長兩尺，可想而知當時人的頭髮長度了。因安珍和清姬的故事而有名的道成寺緣起[26]中，我記得有一段是講一隻鳥叼回一根有一丈長的頭髮 —— 總之，從很多文獻來看，就算打對折地採信，也能說明古代女性的頭髮確實是很長的。

一般來說，人站立著，髮尾還有四五寸會蜿蜒在地上。因為是垂髮，護理起來也簡單，護理的時候也不會損傷頭髮。因此頭髮免於損傷，得以自然地、茁壯地伸長。

如今女性的頭髮之所以不容易長長，是因為很多髮型要求頭髮這邊要彎、那邊要扭，損傷了頭髮。這麼傷害頭髮，別提長長了，頭髮簡直要縮回去了。

[25] 《今昔物語》日本平安時代的民間傳說故事集，以前稱《宇治大納言物語》，作者為官位正二位權大納言的日本皇族公卿源隆國，共三十一卷，一千零四十個故事。源隆國（1004 ～ 1077），日本平安時代日本皇族公卿。醍醐源氏、大納言源俊賢之子，人稱宇治大納言。

[26] 道成寺緣起，流傳在日本紀州的民間故事，被改編為淨琉璃、歌舞伎等多種藝術形式。故事講述少女清姬愛上了俊美的僧侶安珍，安珍為躲避清姬逃入道成寺裡的大鐘躲起來，憤怒的清姬化身為一條巨大的蛇口吐火焰，將安珍困在鐘內燒死，自己也同歸於盡。

　　話雖如此，今天的年輕人可都是故意用電氣把頭髮燙卷，使之蜷縮的，我等要是說這樣的話可能會被嘲笑的吧……

　　古代（現在也是如此）女孩子的前髮如果長長了垂下來，就在額頭處剪齊了。這被叫做「乾魚串」，我也搞不懂為什麼叫這個名字……根據專家的說法，垂下來的頭髮會擋到眼睛，就是因為這個所以才叫這個名字的吧 [27] —— 姑且這麼認為吧。

　　這個「乾魚串」時代到十歲為止，過了十歲之後，就把漸漸長長的前髮梳到後面去剪齊。

　　如果長得更長了，就會改梳振分髮 [28]，把頭髮分別垂到前面和背後，為了不讓頭髮凌亂，兩邊耳朵附近的頭髮用布包起來垂下。

　　這種分髮再長長之後，背上的頭髮就用布或麻包起來使之下垂。這種束髮方式也有很多種，一般就梳成一束垂下。

　　還有把頭髮分成兩股，前後各垂一股的。這種被稱為兩股垂髮。這樣的長髮，到了夜裡睡覺的時候，髮束就會堆在枕頭邊，這樣，充滿涼意的青絲就不會滑入頸間，攪人清夢吧。

　　根據時代的不同，髮髻的名稱也有各種變化，僅是從明

[27]　日語中，「乾魚串」和「刺眼睛」的發音相同，都是めざし（mezashi）。
[28]　振分髮，左右分開垂肩的兒童髮髻。

治初期到明治末期，髮髻的名稱就有非常多種，而且關東和關西還各有區別，沒有比髮髻名稱還複雜多樣的東西了。

結綿、割唐子、夫婦髻、唐人髻、蝴蝶、文金高島田[29]、島田崩、投島田、奴島田、天神福來雀、盆髻、銀杏返、長船、少女髻、兵庫髻[30]、勝山丸髻[31]、三輪、藝伎結、茶筅、達摩返、碑礫髻、切髮、藝子髻、鬘下、久米三髻、新橋形丸髻。

這是關東的名稱——說是關東，主要是東京的髮髻，關西的髮髻名稱則充滿了關西的情味。

雖說是關西，但京都和大阪的髮髻名稱卻很不相同。大阪有大阪的名稱，京都有京都的叫法，說起不同城市的風格還真是挺有意思的。

達摩返、碑礫結、家戶女、三葉蝶、新蝶大形鹿子、新蝶流形、新蝶平形、焦結、三髻、束鴨腳、節卷、鹿子、娘島田、町方丸髻、賠蝶流形、賠蝶丸形、竹之節。

這是大阪人起的名字。「焦結」、「家戶女」之類的名字

[29] 文金高島田即高島田髻，多見於日本江戶時期的未婚女性、藝伎或遊女中，最早由江戶初期東海道一帶的島田宿裡的遊女們引領起來，後透過歌舞表演等形式發揚光大，由此得名。

[30] 兵庫髻，室町時代即流行，常見於底層遊女。橫兵庫髻，多見於高層遊女「花魁」之中，在頭頂後方的髮髻寬大誇張，從正面看像扇子，從後面看像蝴蝶，便於花魁在髮髻上安插多樣的飾品。

[31] 勝山丸髻，是受眾面最廣的女性髮型，從底層遊女、普通民女到大將的女兒都可以梳此種髮型。

聽起來就像是重視家庭，日子過得急急忙忙、慌慌張張的城市市民會用的詞彙，即使不知道髮髻的形狀，光聽名字眼前就浮現出髮髻的樣子了。

京都的髮髻名稱中則洋溢著京都的風情，真是令人高興。

丸髻、崩島田、先笄、勝山、兩手、蝴蝶、三輪、吹髻、掛下、切天神、割忍、割鹿子、唐團扇、結綿、鹿子天神、四目崩、松葉蝴蝶、秋韻、裂桃髻、立兵庫、橫兵庫、鴛鴦髻有雄雌之分，非常熱鬧，光是一個一個把這些名字記住，就夠費勁的了。

除此之外，還有以下這些派生出來的名稱。各個城市都有自己的髮髻，不清楚分別到底是哪裡的。

立花崩、裡銀杏、芝雀、夕顏、皿輪、橫貝、鹿伏、阿彌陀、兩輪崩、天保山、飛車髻、浦島、貓耳、玉璽髻、柏兵庫、後勝山、大吉、曲梅、手鞠、風雅屋、回想、咚咚、錦祥女、什錦、引倒、稻本髻、疣結髻、杉梅、杉蝶等等……

能給髮髻起這麼多名字，真是了不起啊。

根據年齡的不同，髮髻的種類也是千變萬化的。

五六歲的孩子終於把頭髮留長了，首先要紮「莨盆結」。再繫上鹿紋紮染布帶，特別可愛。頭髮再長一些，就

可以紮「鬟下地」或者「福髻」。因為頭髮不是很長很厚，要稍微放出點兩側的鬢髮。這叫做「雀鬢」。地藏盆祭 [32] 上，小女孩們在後頸處塗上白粉，只留出兩道或三道的梳齒痕，嘴唇塗上紅豔的玉蟲色，真是可愛極了。

裂桃、割蔥、御染髻、鴛鴦、福來雀、橫兵庫、羽早稻等等，都是年輕少女們的髮髻樣式，中年的媳婦則梳裂笄、居飛車。

明治時代京都風的藝伎梳的「投島田」，也是非常漂亮風流的髮髻。不論時代怎樣推移變遷，在任何時代都能留存下來的是島田髻和丸髻。與少女的文金高島田髻相比，母親的丸髻，別具品味，雅緻脫俗。

如今，主婦和姑娘的穿著打扮趨同，髮型也好服飾也好，都無從判斷身分了。過去，兩者的裝扮可是涇渭分明，女傭人梳著島田髻，黑繻子的帶子打成立結，這些都是規定好的。女傭髮髻的樣子也很溫柔雅緻，其長度和樣式京都、大阪兩地略有不同；腰帶也是一樣，我記得京都的女傭會把黑繻的腰帶俐落挺拔地繫好，而大阪則喜歡讓帶子兩端自然地下垂。就算同是主婦，新嫁娘、小媳婦和大嬸的髮髻、簪子等髮飾都是各有區分的。

髮帶不是只有年輕人才戴，上了年紀的人也會戴。適合

[32]　日本民間節日，陰曆七月二十三、二十四兩日祭祀地藏石像。

年長女性的鼠灰色髮帶之類的飾物有很多。在我的記憶中，
有各種各樣有趣的女性風俗。

　　總的來說，京都風裝扮的後頸之美是非常引人注目的，
脖頸纖長白嫩、烏髮漆黑如雲，越是美人，越能顯出這種風
情。髮際線短的人，反而有一種華麗的美感。像這些過去的
鎮上、店裡、女性身上的風俗，大半殘留著德川時代的影
子，特別令人懷念。

羽早稻和裂桃髻

　　我家曾在四條大街上，如今的萬養軒所在地開過一家茶
葉鋪，在我十九歲時被大火全燒了。畫帖和寫生全都付之一
炬。在那對面，今天的今井八方堂的店鋪，過去是賣小町紅
的。店門前人們排著隊，店家往小瓷碟裡一個個刷口紅，總
是有鄉下來的人聚集過來買。鎮上的姑娘們也會光顧。我記
得當時姑娘們常常梳羽早稻髮髻。所謂羽早稻，比今天的鬢
下地髮髻要大一圈，看上去更加高雅。

　　當時也有梳著裂桃髻的姑娘。裂桃髻也很漂亮，但是和
羽早稻相比，總覺得少了些韻味。

揚卷髻[33]

從日清戰爭[34]到明治三十年前後，一種叫「揚卷」的髮髻相當流行。前些年鏑木清方[35]先生在帝展上展出的作品〈築地明石町〉中的婦人所梳的就是揚卷髻。今天也時常能看見梳這種髮型的人。真是挺有趣的。

當時，揚卷髻有大而華美的，也有小而端莊的。根據髮髻的大小，其名稱可能也有所不同，有一種與揚卷相當相似的髮髻被稱為「英吉利卷」。

鴛鴦髻

最近西洋髮髻大行其道，日本髻漸漸被人所棄，但比起西式髻，我更喜歡日本髻。

過去流行的日本髻裡，有相當多好看的髮型。如今雖然式微了，但它們仍在某處存在著。歌舞伎中有些髮髻的樣式也很好看。

鴛鴦髻本來是京都風的髮型，溫柔可愛，因為是在島田

[33]　明治初期女性髮型，頭髮全部梳到頭頂捲起來，用髮針別住。

[34]　日清戰爭即 1894 ～ 1895 年的中日甲午戰爭。

[35]　鏑木清方（1878 ～ 1972），日本近代畫家，擅長美女畫、人物畫、社會風情畫，與上村松園、伊東深水等人齊名。畫風清雅，情調豐富。並致力於對明治、大正庶民風俗的考證，寫有許多隨筆。他所描繪的浮世繪形象，尤其是婦女形象，既未脫卻江戶風俗的藝術情趣，又極富時代新意，畫面更顯工致秀麗，纖細抒情，深受群眾喜愛。

髻上掛上髮飾，看上去很像鴛鴦尾巴，因此得名。髮飾左右兩邊的髮髻，大概可以比作一對和睦的鴛鴦吧。歌舞伎《椀久》中的新娘、《三勝七半》中的阿圓，梳的應該就是鴛鴦髻。

　　如果完全照搬過去的樣式，就不太適用於現代，對於如何改良鴛鴦髻，我想：如果把團髻梳成裂桃式，而周邊的頭髮梳成鴛鴦式，能不能行？京都的日本髻專家們組成了一個「新綠會」，專門研究日式髮髻。一次，新綠會的人會過來，讓我提供一些新式髮髻的參考。我說，把髮髻梳成鴛鴦式，團髻梳成江戶子式，如何？他們真的這麼試了，趕緊拿給我看——還挺不錯的。

裂笄

　　上了年紀的人對裂笄髻有說不出的深厚感情。髮髻的形狀有點兒像裂島田髻，對於嫁人生子、剃了眉毛的人來說，非常適合。

　　羽早稻也好裂笄髻也好，像這樣被世人所忘卻、如今只能在歌舞伎中出現的髮髻，不知道有多少。像那樣梳髮髻，團髻就梳當今的江戶子式，或者戴上髮飾，或者橫插髮笄，都能創造出很多種好看的髮型。

為舊日髮髻而嘆息

近來女性的髮髻發生了巨大的改變，再也不像過去那樣，人們可以從髮髻形狀判斷出那人是已婚夫人還是未婚小姐了。現在的女性盡量避免這樣的事，有的甚至是結婚時，也好像刻意避開使用能彰顯新娘身分的髮型和裝飾。

看起來是夫人，卻也有像小姐的地方；看起來是小姐，卻也有夫人的做派……這就是今天的新娘。過去源平合戰[36]的時候，加賀篠原的手塚太郎[37]這樣評價實盛[38]：看起來是大將，卻也有像雜兵的地方；看起來是雜兵，卻穿著綢緞禮服 —— 我回想起這話，不由得苦笑起來。

以前的年輕女性把結婚視為極大的夢想而憧憬，成為新娘後，馬上把頭髮梳起來，以髮髻的形狀來無聲地宣揚自己的喜悅：「我是幸福的新婚妻子了。」現在由於社會改變，女性已經沒有時間為這種事而開心了吧，她們盡量不把這種事情顯示出來。

不論是未婚還是已婚，現在的女性把頭燙得亂蓬蓬的，

[36] 源平合戰史稱「治承‧壽永之亂」，指日本平安時代末期，1180 年至 1185 年的六年間，源氏和平氏兩大武士家族集團一系列爭奪權力的戰爭的總稱。

[37] 手塚太郎，即手塚光盛，木曾義仲的手下，在交戰中殺死了實盛。

[38] 齋藤實盛（？～ 1183），武藏國住人，在平源合戰中是平家一方的老將。傳說他是個弓箭能手，勇猛異常。在篠原會戰中，他將已經白了的鬚髮染黑作戰，被手塚光盛所殺。

像鳥窩一樣。別說「簡單」了，讓頭髮捲曲收縮的道具有很多呢。好不容易生了一頭葳蕤的黑髮，卻故意花時間把它弄卷。我用節卷每週一次花三十分鐘就梳好了，每天早晨花五分鐘整理頭髮就夠了。與我這般的簡單相比，故意把頭髮燙卷所花的時間實在是浪費。無論如何，我理解不了那種燙髮。

不論燙髮美人（雖然我絲毫不覺得燙髮有什麼美感）有多麼絕世非凡，我也不會讓她成為我的美人畫主角。

之所以這麼排斥畫燙髮，是為什麼呢？

果然，還是因為其中一點兒也找不到所謂的日本美吧。

如今的時代，可以說日本髮型幾乎連影子也銷聲匿跡了。

但是，因為傳統的日本髮型歷史悠久，在如今年輕女性的群體裡，還留有餘韻。正月、節分[39]、盂蘭盆節時，我能看到梳著故鄉髮髻、日本髮髻的姑娘，真是高興。

就像人總會有想回去故鄉的時候，或一年一次，或三年一次——如今的年輕女性，有時候也會想回到先祖梳著日本髮髻的美麗故鄉看看吧。

我在畫女性畫——特別是古代的美人畫時，心中總是為美麗的日本髮髻被逐漸遺忘而嘆息。

[39]　主要指每年的春分和秋分。

眉之記

眉清目秀，眉毛雅緻，憤怒時柳眉倒豎，新月般的愁眉緊鎖，放下心來則愁眉舒展……古人說眼睛是心靈的窗口，同時也把眉毛比作感情的警報旗，關於眉毛有很多種說法。

雖說「眼睛比嘴巴更能傳情」，實際上，眉毛比眼睛和嘴巴更能如實地表現內心的情感。高興的時候，喜上眉梢，如春花一般美麗；悲傷的時候，眉頭緊鎖，泛出哀愁之色。眼睛合上之後，就無從判斷所言何物；嘴巴閉上之後，就無法知曉所說何語。但眉毛卻不會這樣，它如眼所見地傳達出人內心的苦痛或喜悅。

我曾經去看望過施了麻醉接受手術的病人，那人自然是閉目仰臥在床上，因為麻醉的作用消失了，痙攣的雙眉表現出十分痛苦、又努力忍住的樣子，即便只是透露出些許的情感，也還是很直接地傳達出內心的波動了。

我想眉毛是比眼睛和嘴巴更能傳情的窗口，是「窗上之窗」。

同時，我還想起了以前看過的泉鏡花[40]的小說《外科醫》。

[40]　泉鏡花（1873～1939），日本跨越明治、大正、昭和三個時代的偉大作家。早年師事尾崎紅葉。1895年發表的《夜間巡警》和《外科醫》被視為「觀念小說」代表作。

　　貴婦人在常年朝思暮想的年輕名醫手下，固執地要求接受不施麻醉的手術，一邊接受手術一邊忍受痛苦，雖然裝作沒有一絲的苦痛，只有那美麗的雙眉恐怕已經傾訴了千言萬語。我想那美麗的眉毛展現出了比死更甚的痛苦。

　　我在畫美人畫時，最難畫的恐怕也是這雙眉毛。

　　嘴唇、鼻子或眼睛還好，一到畫眉毛，即便是畫一點點，也是不得了的大事。如果把眉尾畫低，人物就會顯得懦弱沒氣概，如果把眉尾抬高，就會像武士一樣，把好不容易畫的美人給白白糟蹋了。不能畫得過細，也不能畫得像毛蟲一樣粗，只是增減像筆上的一根毛一樣的線條，對臉部整體就有巨大的影響 —— 我常常有這樣的經驗。

　　這就是為什麼眉毛是完成繪畫時最要注意的部分。

　　眉毛和女性的頭髮、腰帶一樣，展現著人的階級。

　　王朝時代，眉毛的描畫方式、剃眉方式，自然而然會表現人們的身分，同時還洋溢著各自的雅緻風情。

　　上臈女房 [41] —— 御匣殿 [42]、尚侍 [43]、二位三位的典侍 [44]、被允許穿禁色的大臣之女、孫女的眉毛，與下層人家

[41]　身分高貴的女官。上臈，江戶幕府時代將軍府中上房仕女的最高位；女房，日本古代在宮中侍奉並被賜予房屋住的女官。

[42]　御匣殿別當的簡稱，日本平安時代中期到院政期的後宮女官，負責給天皇縫製衣服。

[43]　日本平安時代後宮中身分最高的女官。

[44]　日本平安時代宮廷女官，是宮中內侍司的次官，在內侍司中地位僅次於尚侍。二位、三位是官位等級。

的婦人的眉毛是絕不相同的。

過去，僅憑女性的眉毛就能知道她有怎樣的出身。這裡也可以說是日本女性的優勢吧。當然，出身不僅能從眉毛看出來，髮型、衣帶等等裝扮都能讓其身分一目瞭然。

即便是當今的女性，也不是說不能從眉毛大致判斷出那是位怎樣的女性。但是卻很少有過去女性的那種日式美感，真是非常可惜。

好不容易可以把從父母處繼承的眉毛剃掉，在年紀輕輕結婚之前就剃成了青眉，卻要畫上像芒草葉子一樣的細拋物線，實在是說不上美。有人甚至把它畫到髮際線處，我不禁擔心這拋物線到哪裡才會結束呢。這種畫眉方式甚至讓人懷疑其人的國籍了。這樣的女性，自己破壞自己臉部的平衡，她們究竟是怎麼想的？

這種眉毛讓人一點也感受不到日本女性的美。感受不到美是當然的，因為那起源於對美國女演員的模仿，當然一點也不適合日本女性。

我當然對如美麗新月般的秀眉充滿喜愛，但也從剃落眉毛後的青痕中，感受到引人沉湎其中、無法自拔的魅力。

所謂青眉，是在結婚生子後，女性一定要把眉毛剃掉，留下的青痕。這與原生的秀眉不同，更添一份風情。結婚生子後剃成的青眉，我想稱之為充滿雅韻的日式神聖之眉。

　　不知從何時開始，剃青眉的風俗消失了。現在只能在祇園或者上流社會的夫人那裡偶爾見到，年輕人中很少看到有剃青眉的。更不用說一般的圈子裡，青眉之美幾乎絕跡。

　　青眉是有了孩子、成為母親的印記 —— 換句話說，可以稱為「母親的眉毛」，真是可喜可賀的眉毛呢。

　　十八九歲成為新娘，在風華正茂的二十歲左右成為母親，剃了眉的婦人，其淡淡的青痕看上去是那麼新鮮水靈。如果要比喻剛剛剃好的青眉的話，就好比是暗夜中在蚊帳裡停頓的一瞬的螢光，發出青色的光澤，令人好想擁入懷中。剃了青眉後，女性突然就看起來沉穩了。當然這也是因為成為母親的緣故⋯⋯

　　我想到青眉的時候就憶起母親的眉毛。

　　母親的眉毛是常人一倍的青濃水靈。母親每天用剃刀貼著眉痕來修眉。不論何時，那青色的光澤也不減。用心修眉的母親的身姿，至今當我閉上眼睛時，都會在眼前浮現出來。

　　不知道是不是因為在我小時候最能記事的時代，每天看著母親青眉的緣故，之後我在畫青眉婦人時，都是邊回憶著母親的青眉邊作畫的。

　　可以說，我至今所畫的青眉女子的眉，全部都是母親的青眉。

　　青眉之中，宿著我的美夢。

三味線之胴

我們家松篁，說我的臉像三味線琴一樣。

這是因為我的額頭上，說是孤立也好，說是寡婦相也好，髮際線呈方形。一般的女性，髮際線都是窄而呈山形的，然而我卻正相反。不僅我是如此，我們家的奶奶也是這樣的四方形，所以松篁才會說「臉的輪廓是四方形，真像三味線的琴身啊」這種難聽的話。

我的面部特徵，哎，怎麼說好呢，總之鼻子算不上蒜頭鼻。與奶奶、姐姐比起來，我的鼻子大概是最好看的了吧。話雖如此，它算不上超級扁平，卻也不是特別高挺。然後是眼睛，不是那麼小，也不是那麼大。嘴巴不是很小，可能算比較大的吧。

最大的特徵要數我的頭髮，因為特別長，讓梳髮師傅來梳頭的時候總是把人家嚇一跳。解開頭髮讓它自然下垂，可以超過裙裾。過去的人中，雖然很少有我這麼長頭髮的，但也有不少長髮的，近年來長髮的人卻越來越少了。為我梳島田髻或桃割髻時，梳髮師傅總是很犯愁。之所以這麼說，是因為在捲後面的頭髮時，需要把頭髮塞到髮髻裡，但是我的頭髮太長了，塞不進去。因此我就用節卷把頭髮捲起來，而

且節卷還要用特別大的，骨碌骨碌地把頭髮捲起來。這麼一來，再也不用為多到一手也握不住的頭髮犯愁了。出門的時候，孩子們都跑來看，說「那個人的髮髻真是大呀」。我那個髮型，倒是挺像佛祖的頭似的。但是現在髮量已經少了不少……

我的頭髮很容易分叉，但越往髮梢，並沒有變得越細。母親曾經為我梳頭髮，又多又長的頭髮簡直成了她的負擔，母親常說著「還是梳個大髮髻吧」，一邊為我梳好頭髮。

用了節卷，就很簡單了，自己也能梳頭，輕鬆多了。碎髮可以整理起來，頭頂也不會變成光溜溜的禿頂，髮包裡可以塞進好多頭髮，頭也不會覺得沉重。也不像現在，一到秋天頭髮就大把掉。

說說喜歡的臉吧，在戲臺上也看過不少據說是輪廓一流的知名美人，卻很少有比得上九條武子[45]小姐的。眼睛漂亮、嘴唇美麗的人也有，但是像武子小姐那樣氣質高雅的面龐，只能是那種名門貴族才會有的吧。我在畫文展上展出的作品〈月蝕之宵〉時，請武子小姐做模特兒，畫過她的側臉和微側的身姿。

(昭和五年)

[45]　九條武子，日本女詩人，社會活動家。

— 流行的印記

茶色袴 [46]

我上繪畫學校時，因為學校裡要求女學生穿茶色的袴，我們都身穿茶色袴，我記得為了配袴，還讓家裡人買了新皮鞋。

學校裡有一位叫前田玉英的老友，我想當時她只有二十二三歲。她曾告訴我一開始的時候，女學生們穿的其實是男式袴，不過總有一些人對女性穿袴惡言相向，於是政府便禁止了這一行為。直到華族女校的教授下田歌子親自設計了女式袴裙，袴才得以復興。

束髮

明治二十一年左右，不管什麼東西都是西洋舶來的大行其道，西式束髮也如迅速地風靡起來。最初流行的樣式是在腦後把頭髮分成三組，編成圓髮髻，用髮網套住，再剪了瀏海，讓其自然垂下。玉英小姐就梳這種流行的髮型。我也曾梳過，還插上了玫瑰花的髮簪。

[46] 袴，和服裙子，褲裙。套在和服外邊，從腰部遮到腳的寬鬆衣服。穿著時繫住縫在上（腰）部的帶子。一般像褲子那樣兩腿部分分開，但也有裙式的。

和服的花紋

日本人將世世代代對藝術的感覺和對生活的意識都投射到和服上，作為日本之心的和服，紋樣隨著時代的審美觀不斷更迭著。和服要配黑領子，花紋也是以細小樸素的為流行。十三詣[47]時所穿的和服，是那時新換上的與成人和服的標準尺寸一致的正式禮服。我至今也穿著，一點也不會覺得不合適。後來，和服的花紋變得越來越花裡胡哨了 —— 最初的風格是很低調樸素的。

黃八丈 [48] 配黑縐紗

我二十二三歲、也就是明治三十年左右的時候，當時的男性流行穿黃八丈的和服配黑縐紗的羽織[49]。樸素的存在感卻流露出禪的意味，一時風靡，松年先生、景年先生等人都這麼穿。

這一時期女性大多是「大小姐」式的裝扮，穿著長袖和

[47] 十三詣，指在陰曆的三月十三日這天（現今推遲一個月，定為陽曆的四月十三日），這一年中達到十三歲的少年少女們對迎接元服成人而表達感謝，為了能接受以後萬物的福德和睿智，要向虛空藏菩薩參拜。別稱為智慧詣。首次穿上大人的盛裝，事先要在肩上縫上褶（表示已經成人）。

[48] 黃八丈，用八丈島的草木染色而成的絹織品，採用島上獨有的植物煮汁將絹絲染成黃色、鳶色、黑色，並透過平織或綾織等手法紡織出各種顏色搭配的織品。

[49] 羽織，一種和服外套，作為防寒、禮服等目的，穿著在長著、小袖的外面。

服，和服的顏色多是素淨淡雅的。日本和服文化有很強的自然觀，和服上的圖景正是日本人內心的反射。可以說，同自然共存，享受自然就是日本人對自然的感情。想起有這樣的話，「富士山的雪是白色的，月光是白色的，所以日本人喜歡白色。」想想還真是這麼回事。

高祖頭巾

話說回來，如果梳現在已經不流行的古舊髮髻，效果是相當豪華豔麗的。因為會如此引人注目，如果沒有相當的自信的話，就很容易覺得不好意思。

花柳界的人們就很有勇氣。忘了是什麼時候，我曾和先斗町[50]有名的美人吉彌交談，說起了高祖頭巾[51]。頭巾通常是紫縐紗質地，潔白的臉從頭巾裡探出來的樣子，真是意氣風發。吉彌對此也有同感，於是我勸她說「你特別適合抹香粉」，她於是答應著「那就試一次吧」，之後我們就分別了。

我希望婦人們可以有「自己創作自己的流行」的魄力。

[50]　先斗町，京都市中京區鴨川和木屋町通之間的花街。

[51]　高祖頭巾，江戶時期婦女的一種頭巾，像和服寬大的衣袖，面部從袖口探出。曾經桓武天皇特許得道高僧戴一種袖型的布帽子，於是後來這種袖型頭巾被稱為高祖頭巾。

武子夫人

要引領潮流，就需要閒暇，也需要金錢，還一定得是美人。只有美人不論什麼風格都能撐得住。

最近在日本國內引領潮流的，我想應該就是九條武子夫人了。

武子夫人生前對於和服的花紋十分講究，經常親自去和服店訂購布料，指定要這種質地或那種花紋。最近在大內來的大倉男爵[52]和橫山大觀先生的歡送會上，我有幸見到了諸多京都佳麗，個個都是精挑細選的美人。有的人眼睛很美，有的髮際線很美，有的嘴唇很可愛，總之，某一部分漂亮的人數不勝數。但是要看整體的話，我想基本找不到算得上美人的。那個圈子裡的人，不知為何，氣質欠缺，光這一點就很致命了。因此，像武子夫人那樣的人，還真是少見呀。

模特兒兒

大正四五年間，我準備在帝展上展出〈月蝕之宵〉時，有幸請武子夫人做我的模特兒。話雖如此，我卻與畫西洋畫的不一樣，不會把模特兒原樣不動地畫下來。我的寫生方法一直都是這樣的：從不同角度觀察，畫出身上出色的部分，

[52]　大倉男爵，大倉喜八郎 (1837 ～ 1928)，實業家，大倉財閥的創辦者。大正四年 (1915 年) 授男爵。

最後再綜合到筆下的人物上。我讓武子夫人或坐或立，從她的側面和後面畫下了寫生。

我有時候也會對著鏡子中的自己畫寫生。當我穿著縐紗等柔軟質地的衣服時，衣褶的線條就能看得很清晰。自己做自己的模特兒，身為畫家的我也好，身為模特兒的我也好，都不會覺得彆扭尷尬，真是自由又輕鬆啊。

東京女子

大阪有一位叫尾形華圃的閨秀畫家，比我大三歲，我與她一起參加東京博覽會時，是我第一次去東京觀光。我還去了日光[53]，在那裡大概轉悠了一個禮拜。

記得好像是在一個百貨店之類的地方，來來往往許多女性，有上了年紀的婦人，也有年輕的女子，她們與京都的女子比起來，實在是非常豔麗奪目。我還記得在博物館裡見到的一位女畫家，穿著時髦，戴著眼鏡，身披華麗的羽織，手持顏色奪目的包裹，在那裡畫著什麼。看上去很厲害的樣子，於是我悄悄地瞥了一眼，什麼呀，作畫擺出的架勢十足，畫得卻很爛 —— 連這我也記得吶。

然而如今世人，都醉心於「流行」，從和服的花紋到髮

[53] 日光，日本本州關東地方北部旅遊地，位於櫪木縣西北部大谷川南岸女峰山麓。

型，不管什麼都追在「流行」的後面，卻從不考慮是否適合自己，有很多人穿著不著調的裝扮，真是太可笑了。他們自己覺得這樣挺好嗎？可能是不知者無煩惱吧，居然能心平氣和、不以為意，想一想都覺得奇怪。試著找到適合自己的東西，才能建立起自己的品味，我希望婦人們能各自獨立思考，找到什麼是真正適合自己的。

參

畫與思

絵と思考

══ 畫室隨筆 ══

一

　　忘了是什麼時候，幾位來自東京的婦人雜誌記者來拜訪我，給我拍了不少生活照，還寫了報導。

　　當時，記者還要求給我的畫室內部拍照，真是令人頭疼。我的畫室是我個人專用的工作房間，除了我以外，就算是家人也不讓進。起初我告訴他們，畫室對我來說是無比神聖的道場，拒絕了進畫室拍照的請求。但是最終禁不住記者的再三懇求，讓他們看了畫室內部，還拍了照。到今天我還忘不了當時窘迫為難的感覺。

　　之後，時常有各方人士前來提出同樣的要求，有的是出於研究心，有的純粹是出於好奇心、興趣心，我都盡可能地拒絕了，以後也不想答應類似的請求。

二

　　大正三年，我住在京都市中京區間町竹屋町上，在那裡建起了畫室。當時我兒子松篁還只有十三歲，想起來已經過去二十多年了。

　　畫室以走廊與主屋相連，是一座南向的二層建築，畫室面積有十四疊[54]。東、西、南三面裝有兩層採光的拉門 ── 一層紙的，一層玻璃的，只有北面是牆壁。

　　之所以裝兩層拉門，是為了能適度地調節陽光的明暗強弱。三面拉門之外，圍繞著約一尺寬的小外廊，走廊兩邊裝飾有欄杆，上面擺放著許多盆栽，還挺好看的。

　　畫室的四面環繞著人工池塘，裡面養著金魚、鯽魚、鯉魚等等。池塘邊栽著樫木，還有架著藤花的木棚，伴有山櫻桃、棣棠花。主屋的中庭裡還架有鳥舍、兔舍、雞舍，甚至還有狐狸舍。這裡是我和松篁寫生、學習的絕佳場所，也是孫子們最好的遊園地。

　　清晨，自樹叢間漏下來的陽光毫不吝惜地灑進畫室，不知從哪飛來的野鳥停在山櫻桃的樹枝上，展開歌喉開始婉轉地唱。籠中的小鳥們也隨之和聲鳴叫起來。

　　穿過樹之間的風，信步到了池塘邊，可以望見池中的紅鯉魚優哉地游動著。

　　清晨的此刻此地，雖然只是平民寒舍，但對於我來說卻是淨土世界。

[54]　疊，榻榻米尺寸，一疊約一點六二平方公尺，十四疊約合二十二點七平方公尺。

三

　　每年五月的七八日，是我的衛生掃除時節。以此為時間
點，是為了躲避夏日的暑氣，我在樓下的畫室工作；盂蘭盆
節之後，以創作文展的作品為契機，我又回到二樓的畫室。
這就是我使用上下樓層畫室的時間表。冬天，二樓的光照
好，又溫暖；夏天，一樓則有清涼的樹蔭，在那裡作畫非常
舒服。

　　一進畫室，這邊是幾冊積攢的手帖，那邊堆著畫孩子速
寫的筆記本，然後樓下畫室的某處是畫櫻花的臨摹本……我
的上下兩層畫室裡散落著我作畫所需的紙、顏料、畫筆、
調色盤等等物品，除了我之外沒有人知道它們分別在什麼
地方。

　　雖然凌亂，但是我卻不可思議地對它們各自的所在瞭然
於胸，因此也不需要特別整理。

　　只有畫室的掃除是我親自來做。

　　作畫時，我所在的地方鋪著絨毯，為了防止蚊蠅、飛蛾
弄髒畫，畫上一直都蓋著白布。

　　用絹布條製成的拂塵、用棕櫚手工製成的掃帚等，都是
我專用的物品。

　　前一天如果下了雨，空氣就會很溼潤，非常適合做
掃除。

四

不知從什麼時候起，二樓畫室外的狹窄走廊成了附近的貓咪們的過道。我最近才發現。

長著黑白棕三色毛的貓、白貓、黑貓，許許多多附近的貓，越過我家院子的外牆，貓來貓往，川流不息。有的一聲不響地走過去，有的在走廊扶手邊揀了個地方，享受著早晨或午後的溫暖陽光，舒舒服服地打盹。

像現在這樣的冬天，這裡對貓咪們來說正是最好的休息場所。

貓咪們極其巧妙地穿過萬年青、蜀葵等盆栽之間的縫隙，不發出一點聲響。有一隻可愛的三色貓和兩隻白貓前些日子來過，完全不在意我透過畫室的玻璃拉門凝視牠們的目光，懶洋洋地臥著，悠然自得地悄悄享受冬日的陽光。

但有些日子的下午，我正沉浸在創作的三昧之境中，突然耳朵裡闖入尖利嘈雜的貓叫，眼前「嗖」地掠過動物巨大的影子，思維中斷，不得不停下筆。

貓咪們理直氣壯地占據了屋簷下的走廊，讓我這個主人時不時地受到驚嚇。創作受到妨礙的時候，我就恨恨地腹誹：「這些小混蛋！」想起「鳩占鵲巢」這句俗語，不由得苦笑起來。

五

　　畫室裡實際上很熱鬧。多年前所畫美人圖的草稿還立在角落，清少納言[55] 端著一張一本正經的臉看著我。

　　我畫畫不用模特兒，晚上把自己映在牆上的影子畫下來，作為參考的姿勢。

　　皮影畫只可以映出整體的姿態，忽略細節線條，對形狀摹寫有很大的幫助。

　　我還準備了大鏡子，自己坐在前面費勁地擺出各種姿勢。

　　有時穿上紅底白點的襯衫，有時穿上振袖和服 —— 簡直就像是腦子不正常了，但對於我來說這可是認真地工作。

　　我的畫室不許他人進入，所以誰也不會看見、不會笑話我。要是有誰偷看見了，真是羞死人 —— 連我也覺得自己就像個變態。

　　傳說狩野探幽[56] 為了在某個寺廟的隔扇上畫仙鶴，自己

[55]　清少納言（約 966 ～ 1025），清少納言，清是姓，少納言是她在宮中的官
　　　職。日本平安時代著名的女作家，中古三十六歌仙之一，與紫式部、和泉
　　　式部並稱平安時代的三大才女，曾任一條天皇皇后藤原定子的女官。代表
　　　作《枕草子》。

[56]　狩野探幽（1602 ～ 1674），京都人，原名守信，狩野永德之孫，孝信長子，
　　　狩野派代表畫家。其吸收漢畫（中國風格的繪畫）技法，拓展畫風，順應當
　　　時武家社會的審美趣好，為狩野派其後三百年的繁榮打下基礎，人稱狩野
　　　派中興之主。代表作品有畫於名古屋城、二條城、大德寺等處的壁畫以及
　　　《東照大權現緣起》（繪卷）。於 1638 年（寬永十五年）出家。

擺出各種各樣的姿勢，將影子映在隔扇上做參考。這真是畫家的通病啊。

月夜，竹子和樹木的枝葉在隔扇上映出美麗的影子。要是將它們原樣畫下來，將來必要時就可做參考，因此我也時常畫這樣的寫生。

══ 舊作 ══════════════════════

有位朋友對我說過這麼一回事。

前些天與某位文壇大師會面時，偶然說起作品的時候，我提到了那位作家在十五六年前成為話題的一部小說，問道：「在現在的時局下，如果要您重新考慮那部小說，您是不是想把它從您的作品中抹殺掉呢？」那位大師說：「沒那回事。那部作品是我所有作品中最優秀的，至今我也把它當作自己的驕傲。」真是豪放的回答啊。

那部作品充滿了當時的自由奔放氣息，在今天這樣的時局下是很難讀到的。

一般的人遇到這種問題，都會順應時局地說道：「那個嘛……畢竟是過去的作品嘛……」現在的作家中大部分都會這樣打馬虎眼。相比之下，那位大師並沒有因為是過去的作品就輕忽它，而是稱之為「自己最滿意的作品」，這不正是大師的偉大之處嗎。果然是被稱為一個時代的大師的人啊。

但是也有這樣的人：翻看自己以前的作品，如果是拙劣的作品，就說「這個嘛……畢竟是年輕時候畫的，是還沒出名時候的作品嘛」，也不肯在上面題字。

與剛才那位文壇大師的話比起來，沒有比這種話更為自

我褻瀆的了。

畫家 —— 即便是成為大師的人，過去也一定有拙劣的作品。

為了成為偉大的畫家，需要付出相當的辛苦，要有數年不屈不撓的精神。

沒有與生俱來就達到完美的藝術。

從這一點來看，即便是現在的大師們，有一些拙劣的舊作也是理所當然的，一點也不必自卑。甚至可以說，必須尊敬那些珍惜幼稚的舊作、肯在上面題字的畫家。

幼稚的年紀畫出幼稚的作品，只要堅持拚命地努力，就是很好的。

說不定，比起成為大師的現在，過去畫的作品能迸發出更多藝術創作的火花。

過去以小松中納言而聞名、擔任加賀百萬石大守的前田利常 [57]，有一天聽一位近臣報告：

「某位大人家的公子是位俊才，有著與少年人不相符的老成穩重，有著四十多歲人的才智，將來應該會成為令人吃驚的人才。」

聽了這番話，利常公問道：「那個少年今年年齡幾何？」

[57] 前田利常（1594～1658），安土桃山時代到江戶時代初期的大名，加賀藩第三代藩主。父親為前田利家，豐臣政權下五大老之一，地位僅次於德川家康。

　　近臣回答說是十八歲，於是利常公說：「哎喲喲，那真是愚蠢啊。人啊，正是在什麼年齡有什麼年齡的頭腦才智才好，十八歲而有四十歲的才智，不是常理。十八歲的話，只要別只有十三歲的智力就沒問題了，十八歲而有四十歲的才智，可真是件麻煩事啊。」

　　利常公教導近臣的是，人在什麼年紀有什麼年紀的能力才是正確的，也是身為人最寶貴的。據說利常公就此拒絕了提拔那位十八歲公子的建議。

　　我有時候想起這件事，不由得暗自感慨：真不愧是加賀公，說得真好啊。

　　年輕時的作品，只要與當時的年齡相符，就是值得尊敬的。

　　如果十五歲畫出七十歲大師那樣老成的作品，才是奇怪的。那樣的畫，可以說是沒有價值的。我自己也時常翻看舊時的作品，一邊覺得懷念，一邊在心中嘟噥著「就是這樣，這樣就很好了呀」，默默在收藏畫作的箱子上題上字。

泥眼

我從謠曲《葵之上》[58] 中得到靈感，創作了表現生靈[59] 形象的作品〈焰〉[60]。

為了商討作品名字和一些其他的事情，我去了金剛嚴[61] 先生那裡。當我傾訴說，要表達出深陷妒忌之火的女人的美是多麼艱難時，金剛先生這樣告訴我：

「能樂中，你看嫉妒的美人的臉，特別是眼睛中的眼白，那裡特別地加入了金泥，稱為『泥眼』。因為金泥發光而呈現出異樣的閃爍，有時候看起來又像貯滿淚水的表情。」

原來如此，我按照先生所教的重新思考，終於理解了所謂「泥眼」所具備的不可思議的魅力。

我趕緊在〈焰〉中的女子的眼睛中 —— 從絹的內側，添上了金泥。

這就表現出了女子生靈眼中異樣的光，產生了意想不到的效果。

[58] 《葵之上》取材於《源氏物語》。葵之上是源氏的妻子，卻被源氏的情人六條御息所嫉恨，六條御息所的怨恨化成了鬼夜夜折磨葵之上，終於令葵之上香消玉殞。

[59] 生靈，還活著的人的靈魂所化成的鬼。

[60] 〈焰〉創作於 1918 年（大正七年），畫的是六條御息所的生靈。

[61] 金剛嚴，能樂金剛流派沿用的名號，此處指第一代金剛嚴（1886～1951）。

　　「泥眼」這個詞，讀起來、聽起來，無論如何都好像不難理解「泥眼」的含義。在那樣的話題中，能很快地想到泥眼的金剛先生，可真偉大啊。我不禁感嘆，能被稱為名家的人，果然不管什麼時候都是優秀的呀。

═ 迷彩 ═════════════════════════

一

　　最近我得到了一些品質上乘的古宣紙，因此充滿興致地試畫了，也送了一些給朋友。宣紙一舊，表面就乾燥粗糙得似有粉塵脫落，很適合運筆。紙是這樣，用於作畫的絹也是這樣，品質的好壞對最後畫的品質有很大的影響。說起畫絹的品質，每個人應該都有自己的好惡，因此不能一概而論。我是只用西陣的絹布，東邊的絹布挺直，顏色大部分也很白，看起來很不錯，但是一用就有沙沙聲，我怎麼也畫不好。西陣的絹雖然顏色有些黑黃，可用起來就覺得質地細膩，作畫的感覺也很好。

　　但是，絹布都是委託我作畫的人送來的，因為要顧及委託人的喜好，自然就有必要用他們的絹布。雖然想換成西陣的，也只是想想罷了。就這麼將就著用，在不合心意的絹布上作畫，對於畫家來說真是一樁難事啊。但無論絹布怎樣，作為畫家都不能有半點馬虎的心態，要留心不要出現不大自然的地方。

二

　　以上的事，只要留心就能知道，而身為畫家還有一件困擾的事——明明並非自己的作品，卻被當成自己的作品來收藏、流通。這種事本來是不應該有的——可那只是我們的理想而已。實際上常有這種事，多少令人感到心痛。

　　市面上出現贗品和可疑作品的消息，時不時會傳到我耳朵裡，而且還意外地多。有徹頭徹尾的贗品，也有的是改動過的作品。也就是說，把我的作品擅做主張地加以改動，比如把人物衣裳的顏色重新塗厚，或者換上別的顏色，過分的時候，模樣和畫中的文字都給改了。這樣的畫，還經常有人拿過來讓我題字。這種時候，我就會發現自己的畫被改過了。因此，透過這樣的機會，我就不知道發現過多少被篡改的畫和贗品。可想而知，實際上被人們收藏、在市面上流通的篡改畫和贗品，究竟有多少了。

　　來請我在畫上題字的，恐怕是從別處得到畫作的，不知道這幅畫是被改過的，就到我這裡來了。我想要是明知道是改過的，就不會來了吧。

　　終於在最近，有位人士帶來松篁的作品，請他題字，把畫留下就回去了。後來松篁從箱中取出畫一看，作品確實是松篁的作品，但在他畫的白桔梗之下，又加了兩只松篁本人也不知道從哪來的蟋蟀。松篁怒氣衝衝，嚷嚷著怎麼能給這

種畫題字。這是最自然不過的了，自己的作品被他人染指，當然不能在上面題字。像這樣，因為加了蟋蟀，畫作反而更出色的例子也許有，但不論變好還是變壞，無論如何，自己的作品已經變得不純粹了，自然不能在上面題字。

實際上，如果被篡改，作品是絕不會變得更出色的。這兩隻加上去的蟋蟀也真的是很拙劣，真是不像話。

三

最近，聽到有人說東京的川合玉堂[62]先生的水墨山水圖上，被人擅自加了很多松樹，還塗上了顏色，成了著色畫。到底是誰、抱著什麼目的做了這樣的事？用這麼惡劣的手段蹂躪畫作，一定不能算是單純的惡作劇了。之所以這麼做，我想是企圖賣出更高的價格吧。然而，畢竟是做了這種事，就算能一時矇蔽世人，卻不能矇蔽真正懂畫的人。不管怎麼說，最後受害的都是畫家。就算這樣的畫萬幸被發現了，也不能從現在的所有者手裡給奪走沒收，篡改畫到底是篡改畫，卻被當成是畫家本人的作品收藏、流通。到底怎麼處置這種畫，真是令人頭痛。到底有沒有什麼適當的方法呢？

[62]　川合玉堂（1873～1957），日本畫家，橋本雅邦弟子。其創作以花鳥、山水為主，畫風穩健。

四

　　今年的文展我終於還是懈怠了。本來我最初是想要試著畫歷史主題的，計劃稍微推進了些，就意識到時間怎麼也不夠，終於還是中止了。而且，由於盛夏的疲憊和其他一些原因，我的健康狀況也不穩定，雖非本意，也不得不停止了。

　　松篁畫了甘蔗和兔子。他很努力地畫了，但結果怎麼樣還不得而知呢。

謠曲仕舞圖

一

伊勢[63]的白子濱有一處叫鼓之浦的漁村，從去年開始，我在那裡租了一所房子，只在夏天在此避暑也好、親近大海的氣息也好、帶著家人出來呼吸新鮮空氣、感受清涼的海水，都不錯。

今年松篁夫婦也帶著孩子來了。這個漁村最近漸漸有避暑客湧入，變得很熱鬧，西洋風的房子也能看見了。現在我所租的房子，還不如說是茶人的隱居所一樣的屋子，後面流著一條匯入大海的淺川，前面隔著沙灘就能看見海面。

後面的小河裡游著很多的小魚，孩子們每天就在這裡拚命捉魚釣蟹，因為水很淺，站在裡面也只到膝蓋，所以就算是小孩子，也很安全。

松篁就在附近寫生。看上去寫生本豐富了許多，他本人也很滿足的樣子。

晌午也不會感覺暑熱，比起京都和大阪，是非常涼爽的，從這一點來說這裡是十分受眷顧的土地了。原本這裡就是

[63]　日本地名，屬三重縣。

偏僻的漁村，所以沒有什麼特別的美味食物和奢侈東西，一般
會有小販來街上賣魚，本地的新鮮海貨也能輕易地獲得，所以
每天的日子，也十分方便。但是，要想享用美味，還是要回京
都。我們有時候會返回京都小住一陣，然後再過來。

二

　　鼓之浦祭祀著地藏菩薩。傳說裡，這尊地藏過去是從海
裡冒出來的，現在好像在祠堂裡祭祀，我最終也沒有去看。
　　這個故事在謠曲[64]中也有，傳說這個漁村裡拍打海岸的
浪濤聲聽起來很像鼓聲，因此取名為鼓之浦。
　　這種傳說之類的，不用說是沒有任何事實根據的，但
是，這塊土地上交叉流傳著史話、傳說，總是能引發人們的
懷念和幽思，是件好事。
　　我因為很喜歡謠曲，所以對鼓之浦有這樣的傳說一事，
感到特別高興。

三

　　去年春天的帝展，因為那個提出不參加展出的騷亂，我
創作到一半就擱筆了。因為已經畫好了四成，我想著在這次

[64]　謠曲，日本古典歌舞劇「能」的臺本，或簡稱謠。能是中世紀的室町時代在
　　　猿樂的基礎上經過改革、提高而創造出來的綜合性舞台藝術；題材多取自
　　　文史典籍，也有一些是取材於社會現實。以深奧、優雅、和藹著名。

的文展上一定要畫好、展出。圖所描繪的是梳著文金高髻的現代風姑娘，穿著長袖衣裳跳仕舞。我的考慮是，所謂的仕舞，要充分展現出沉靜穩重的姿態，抱著這樣的期望而執筆。因此要注意那華麗的姿勢不能偏向現代舞和西式舞。

所謂仕舞，是非常沉靜安詳的，一丁點躁動也不能混進去，也正是這一點展現出其真正的價值和特色。雖然如此，它的底色卻藏有緊繃的生命力和活力。我為了描繪出這一點煞費苦心。

最初，我是想畫梳著丸髻的年輕夫人的，但是年輕夫人的話，衣袖的長度就不對了，像那樣把袖子捲到手臂上的樣子就做不到了。因此，重新改成了袖子長長的大小姐。仕舞中，把袖子捲起來的姿勢，還真是好看。

之所以構思出這幅畫，是因為我時不時出門觀看仕舞，經常看見大小姐和年輕夫人們跳舞的樣子，漸漸對這類主題有了濃厚的興趣。

四

前幾年，某位畫家畫了一幅仕舞圖，我看了那畫，覺得拿扇子的方式有點可疑，所以就去金剛嚴先生那裡請教，金剛先生說：「那是不行的哇，要是這麼拿的話，是會被訓斥的喲。」

　　但這絕非與己不相關的事。這次是我來畫仕舞圖了，就必須要注意那樣的前車之鑑，因此，不由得緊張起來。

　　所謂仕舞，用名人[65]的話來說，小手指和腳底必須有力，否則就成不了氣候。因為是名人說的，我想應該沒有錯，我這次的仕舞圖也是充分體會了這樣的心境，同時盡量充分融入身為畫家的我自己的考量，來完成作品。雖說這是我的一廂情願。那麼，到底會畫成什麼樣子呢？

[65]　這裡指精通仕舞的人。

═ 孟母斷機 ═

「父親賢明，其子愚昧者未必少；母親賢明，其子愚昧者，想來自古少見也。」

我想起過去自己所畫的〈孟母斷機〉圖時，常常聯想起安井息軒 [66] 先生的這句名言。

自嘉永六年美國的黑船來到日本 [67]，息軒先生著有《海防私議》一卷，對軍艦的製造、海邊的築堡、糧食的保蓄等都有相當的論述 —— 今日的大問題遠在嘉永年間他就在呼籲。除此之外，先生還留有《管子纂詁》、《左傳輯釋》、《論語集說》等多部著作。但比起先生的多部的著書，我堅信沒有比上面的那句話更重要的教訓了。

的確如此，作為孩子的教育者，沒有比母親更合適的人了，正因為如此，就不能不深刻地感受到母親責任的重大。

正如息軒先生的名言，賢母的孩子沒有一個是愚昧的。

過去名將的母親、偉大政治家的母親、出類拔萃的偉人的母親，沒有一位不是賢母。

[66] 安井息軒（1799～1876），考證學派儒學者，致力於漢唐註疏考證，著有《管子纂詁》、《論語集說》。

[67] 黑船事件是指日本嘉永六年（1853年）美國以砲艦威逼日本打開國門的事件。美國海軍准將培里（Matthew C. Perry）和阿伯特（Joel Abbot）等率艦隊駛入江戶灣浦賀海面，最後雙方於次年（1854年）簽訂《日美和親條約》（又稱《神奈川條約》）。

　　孟子的母親也不例外，是一位賢母。她把將兒子孟子養育成出色的人作為最高的義務，認為將孩子培養成才也就是對國家的貢獻。

　　因此，這份苦心絕不一般。

　　孟子還是小孩的時候，和母親一起居住的家離墓地很近。孟子和朋友玩遊戲時，常常模仿辦喪事。

　　母親看著這樣的遊戲，覺得非常頭痛。從早到晚地模仿辦喪事，三歲看大，對將來不會有好的影響。

　　意識到這一點，母親馬上帶著孟子搬到遠處了。

　　然而，這一次搬家離市場很近，孟子很快就開始模仿商人了。和附近的朋友們，盡說著買賣的事。

　　第三次搬的家，離學校很近。

　　於是，孟子開始模仿讀書，以寫字為遊戲，學起禮儀規章。孟子的母親第一次展開愁眉，決心在這裡永遠住下去。

　　這就是世人口中有名的「孟母三遷」的故事。

　　孟子長大後，孟母決心送他去別國學習如何做學問。

　　然而，年少的孟子卻十分想念留在家鄉舊國的母親。

　　一天，因為太想母親，孟子突然回到了母親家。

　　這時，孟母正好在織布。母親看見孟子，雖然一瞬間浮起高興的表情，卻很快改變了態度，關切地問道：「孟子啊，學問都做好了嗎？」

　　孟子聽了母親的問話，有些驚慌失措。「是的，母親大人。果然學的還是和以前一樣的東西，再怎麼做都是白費功夫，我就停學回來了。」

　　聽了這個回答，孟母突然拿起身邊的剪子，將苦心織好的布從中間剪斷了。然後對孟子訓道：「看吧！你中斷學業，和這塊布從中被剪斷，是一樣的結果呀。」

　　母親把徹夜不眠織就的珍貴的布，還沒完成就剪斷，孟子對此感到十分悔恨。對母親的歉疚心情，撼動了年少孟子的心。

　　孟子當場為自己懦弱的精神表示歉意，又一次回到首都做學問了。

　　數年之後，成為天下第一學者的孟子，如果沒有年少時母親嚴厲的訓斥，最後還能成為那樣聞名天下的學者嗎？

　　賢母真的可以說是國家之寶啊。

　　畫〈孟母斷機〉圖是在明治三十二年。

　　當時，我在市村水香[68]先生處學習漢學，在先生的講義中有這個故事，深深地刺痛了我。我雖然是一介畫人，〈孟母斷機〉卻與〈遊女龜遊〉、〈稅所敦子孝養圖〉等一脈相通，都是我的教育畫，也是我懷念至今的作品之一。

[68]　市村水香（1842～1899），幕末至明治時代儒者，大阪府藩士。師從藤澤東畡、宮原潛叟。擅長漢詩。

「父親賢明，其子愚昧者未必少；母親賢明，其子愚昧者，想來自古少見也。」

息軒安井仲平先生的這句話，難道不是現在的日本婦人必須體味的千古不滅的箴言嗎？難道不應該抱著與孟母一樣的思想信念，決心將下一代教育成才嗎？

想起孟母斷機的故事時，我就生發出這樣的感懷。

═ 友人 ═

我沒有什麼朋友，像樣的交往也沒有。

一直以來，我都感到自己是獨自一人。

當時，學習繪畫的女人可以說很少，有時候偶然與人見面，我也不太想和比自己年紀小的女性說話。至於男性，總之在繪畫學校和繪畫集會上結識的人，我也沒想過要和他們進一步交往。所以，在繪畫方面嘛，我就是一個人獨自研究的。

反而是女性和歌詩人這些與繪畫沒什麼關係的女性，我和她們交往多一些。

我的朋友，是在中國故事、日本古代故事和歷史中的人物。

小野小町 [69]、清少納言、紫式部 [70]、龜遊、稅所敦子 [71] —— 除此之外還有很多。

[69]　小野小町，日本平安初期的女詩人，被列為平安時代初期六歌仙之一，也是日本文化中著名的美女。

[70]　紫式部（約 973 年～？），日本平安時代女作家，中古三十六歌仙之一。本姓藤原，字不詳，式部是她在宮廷服務期間的稱呼，因其兄曾任式部丞，當時宮中女官多以父兄之官銜為名，故稱為藤式部。後來她寫成《源氏物語》，書中女主角紫姬為世人傳誦，遂又稱作紫式部。

[71]　稅所敦子（1825 ～ 1900），京都歌人，別名喜代 · 春野。師從千種有功學習和歌，後在高崎正風推薦下入宮擔任權掌侍，教女官歌文。著有《御垣下草》、《懷戀》。

楊貴妃、西太后……數也數不過來。

心中的朋友是永遠不會分別的朋友。

我要是想和朋友們見面了，就走進畫室，與那些人對坐。

她們不說話。

我也不說話。

心與心在無言中相通。

我就像這樣，把快樂的朋友們放在身邊。

所以，也可以說我有很多很多的朋友吧。

從絹與紙談及師徒關係

　　兩三年前我所參加的竹杖會[72]規定：會員每年要展出兩幅作品，大小不論。前些日子我就拿出了一幅小畫——真的是一幅「小」畫，畫的是一個生長著蘆葦的小土坡。雖然是這麼一幅不起眼的畫，看到它的土田麥倦先生卻露出一幅不可思議的表情，問我這土坡用的是什麼畫風，為什麼能呈現出如此柔和的墨感。於是我回答，沒用什麼特殊的畫風，也沒有什麼特別的方法，只是把抻過的生絹用開水焯過後再在上面作畫的。這與嶄新的生絹或用礬水焯的絹比起來，更能表現出這樣的效果。

　　當時談及了新絹和抻過的絹，我不知從什麼時候起開始有了使用抻過後的絹的習慣。使用抻過後的絹，並非拿到嶄新的絹就開始畫，而是在有空的時候，把絹一幅一幅地繃到框子上。並不是說我只在這麼處理過的絹上作畫，但總體還是這麼畫的多。有空的時候，把繃好的絹用礬水或開水焯過，放置一旁。有的甚至被我放了兩三年，都放舊了。這麼一來，繃著的絹不知怎麼地就顯得很沉穩，敲敲它也不會像敲太鼓[73]一樣感到緊繃繃地，而是覺得柔軟而豐盈，抻過的

[72]　竹杖會，京都畫壇首領竹內棲鳳主宰的畫塾。

[73]　太鼓起源於中國，現在是日本的代表性樂器。太鼓的形狀有大有小，形狀

絹因此去除了生硬之感。如果用礬水焯過，會呈現出特別的
華麗感，閃閃發光。總之，它們與嶄新的絹比起來，更柔
軟、更穩當。

　　在用礬水焯過的新絹布上作畫，像是在絹面上滑行，按
一下還有反彈的感覺。不過用抻過或上過膠礬水的絹布就另
有一種難以言說的親切感，哪怕在上面畫一條線，筆端流出
的墨汁也能滲透進絹絲裡。這種感覺我說不出來，只是覺得
畫起來心情無比愉悅。

　　用開水替代礬水來焯絹布，也會有類似的觸感。生絹與
漂煮過的絹，就像嶄新的絹布和抻過的絹一樣有差別。絹和
紙又有差異。大抵紙比絹更有包容性，吸收墨和顏料的效果
更好，也正因此而別具風韻。如果在用礬水焯過的絹上作
畫，不論怎麼慢慢地描線，一點也不用擔心線條會收縮或暈
染；但要是在紙上作畫，就必須「唰唰」地運筆，否則就會
在意想不到的地方滲出墨。紙本就是如此，只要運筆有一點
猶豫，吸溼性強的紙就會把墨暈開，為了避免這樣，必須手
速快、運筆流暢，也因此能畫出輕妙靈便的風格。但是，如
果不是有相當的自信，是不可能運筆如行雲流水的。習慣了
在絹布上慢慢畫的年輕人們就算在紙上作畫，也很難畫出符
合理想的作品，這是自然的。本來，紙本的妙處就不是讓畫

好像啤酒桶。鼓身用櫸木（高檔）或次楸木（低檔）兩面蒙上熟牛皮。

家畫好了草稿、仔仔細細地描出沒有一絲一毫錯誤、精細正確的畫[74]。不過，紙本也不都是輕妙灑脫的風格。有時候它會呈現出連畫家也預想不到的微妙效果，如果想要刻意重現，也沒辦法做到。這就是紙本不可言說的妙處。

要想讓畫呈現出鬼斧天工的妙處，紙本比絹本好，押過的絹比生絹好，開水燋的絹比礬水燋的好 —— 這種關係鏈說明了從畫畫的材料開始，就決定了畫風是柔和還是生硬。

從今天這樣的速食年代來看，人們應該更喜歡在紙本上運筆如神的感覺，但是比起紙本畫，世間卻更偏愛仔細描繪出來的絹本畫，真是不可思議。不論是多麼快速的時代，初出茅廬的年輕畫家都不可能擁有在紙本上熟練作畫的能力。如果沒有相當扎實的功底，就不可能自由輕快地運筆。

最近的年輕畫家們都想早點出成績，我覺得這真是操之過急。他們練習畫畫不是為了讓技法更嫻熟，而是為了出名。每年都是這樣，聽說臨近帝展時，拿著自己畫作草稿的年輕人去拜訪一位又一位的老師，讓他們品評自己的畫，這真是徹底展現了現代式的焦躁心態。而且這好像還是跟隨優秀的老師學習的人所做的事。一面拜了師傅學習，一面還做這種事，簡直是不把老師放在眼裡。

[74] 工筆畫多精細講究，而在紙本上的寫意畫，只講究神似，更注重灑脫的氣質。

　　這到底還是因為現在的師徒關係太過功利了。拜師是為了便於在社會上揚名，或者為了方便入選帝展，這簡直就像把師傅像工具一樣地抓住，這種師徒關係實在太膚淺了。如果有把一生奉獻給繪畫的覺悟而立志成為畫家，那麼選擇一位足以信賴的老師，把他當作一生事業的指導者，以他為目標成為弟子，那麼這位老師就是世上唯一可以信賴的人，不應該有可以與他相比較的人。

　　西山翠嶂[75]先生的言談舉止簡直與棲鳳先生一模一樣，師徒之間的關係自然就是這樣。

　　說一件很久遠的事吧。那是棲鳳先生的舊宅還沒改建的時候，先生每週會在午間去一趟高島屋[76]，直到傍晚或入夜時才回來。這時靜下心來就能聽見「咔嗒咔嗒」的木屐聲。不是擦著地面，也不是用力踏步，這「咔嗒咔嗒」地響在石階上的木屐聲，是棲鳳先生走路的獨特腳步聲。單憑聽到腳步聲，學生們就都能知道先生回來了。

　　然而，先生明明才剛回來，怎麼又聽到「咔嗒咔嗒」的聲音，而且這聲音與先生的腳步聲還說不出來地相似。啊，這腳步聲到底是誰的？一不小心，就讓這腳步聲以假亂真了。

[75]　西山翠嶂 (1879～1958)，明治、昭和時代的日本畫家。師從竹內棲鳳，曾任京都市立美術工藝學校校長，輔導過上村松篁。

[76]　高島屋，是一間大型日本百貨公司連鎖店。1829 年創立初是京都的一家二手服飾及棉料織品零售商。

　　原來，那是之前外出回來的某學生的腳步聲。不知道是私塾的哪位前輩，連腳步聲都與先生那麼像。腳步聲像，就是走路步調像，不是擦著地面，也不是用力踏步，棲鳳先生的這種獨特步伐，不知從何時起在學生中間傳播開了。不僅僅是步伐，坐著時肩膀放鬆、一手擱在胸前，一手把菸草送到嘴邊的樣子，這些微不足道的小細節，做棲鳳先生的學生久了，就會「傳染」上先生的樣子。

　　我想，這才是真正的師徒。不論如何，在學生眼裡，老師是偉大的，因此憧憬老師行止坐臥的全部，是理所當然的。畫當然不必說了，弟子的畫風與老師相似是自然的，畢竟，弟子模仿了老師數十年，最後連老師的癖性都吸收了。在此基礎上，弟子才發展出了自我。像這樣發展出的自我，才是真的自我。師徒傳承，始終是由技至藝，再達心。然而如今的年輕畫家們，技術也好頭腦也好，都不成熟，卻盡想著怎麼出風頭。像這樣微小的自我，就算一時出了風頭，又能如何呢？不管繪畫怎麼尊重個性，要是沒有技術功底，再怎麼有個性都無濟於事。沒有扎實功底的畫只能算是殘缺的作品。今天之所以作品泛濫，我想都是因為年輕人都想盡早取得成果，自身功夫還不扎實，就急著表現自己的結果。

═ 富於雷同性的現代女流畫家 ═

現今的畫壇還沒有確定下根本的方針，仍是個混沌的時代。某某式和某某型等，非常多的流派誕生又消亡，消亡又誕生。

畫家的筆法就像貓眼一樣變化多端[77]，實在是不能創造出深入滲透自己內心世界的藝術來。要是誰創造出了半暈染的手法，馬上就有人模仿，冒充新的畫，真是氣量狹小。而且，還有煽動這些雷同畫家的批評家。只稱讚新的形式，並不意味著自己的鑑賞能力就很高。只是為了以「新式評論家」自居，而完全違背自己的本心，把半暈染的手法吹頌過了頭，真是在自取其辱。

特別是在女流畫家中，完全看不出來是自己在認真地畫，還是被別人強迫著畫，這樣奇怪的例子有很多。因為婦人之間多少有些共通點，因此規定了創作方向、有類似的選擇也說不定，但也不是如現代的女流畫家那樣，誰都只能畫出差不多的美人畫。

如果是以潛伏在自己內心深處真正的力量為原動力的畫家，就算是在相似性多的美人畫中，也一定會出現斷然不同

[77]　這裡指貓的瞳孔會根據光線的強弱改變形狀。

的特異之處。現代的「女繪」，到底是不是變成了一種流行呢？大家都很浮躁，只是自顧自地沉迷熱衷於「主流」，看不到有人自己開拓道路、建立藝術的殿堂。

我國自古以來，女人學習繪畫就很罕見，最近人數卻突然增加。按我的想法，這是因為新聞和雜誌隨便地對誰都奉承誇獎，刊載粗劣的作品和照片，讓地方上的年輕人們心思浮動。現代的年輕畫家都懷著浮躁之心作畫，根本不可能有閃著獨創之光的作品。第二回、第三回文展上展出了美人畫，之後女畫家們就都對美人畫愛不釋手。並非所有女人都喜歡美人畫，應該按照各自的天性，畫花鳥、畫山水，或者其他。

我經常畫美人畫，那是因為我本來就喜歡，喜歡到為了畫出自己的美人畫而拿起畫筆，除了這條路我沒法選其他的路。今天的美術學校前身是一所繪畫學校，我曾在那裡學習，當時的老師是鈴木松年先生，是位筆法相當雄渾的人，畫的全是老虎、羅漢、松樹之類的。我雖然從一開始就喜歡美人畫，但因為跟隨這樣的老師，完全得不到可以算作美人畫的範本之類的東西。學習繪畫的順序是從梅枝、鳥之類的開始，不學完這些就不能學人物。我沒有拘泥於這樣的順序，在吸取美人畫的技術之前，努力在花鳥畫的世界之外尋覓美人畫畫帖，親自寫生，費了種種苦心。

　　我認為，為畫而生的必然性伴隨著自己，所以沒有遵從所謂真正的創作順序，也能掌握美人畫的精髓。臨摹低級雜誌的封面，看上去是追在別人的腳印後面，實際上不如說我自己重新創作了一遍。但是，現代的婦人畫家模仿性很強，很少有自己尋求資料的真摯態度。這不僅是畫的方面，雅號之類的事情也是這樣。比如說我的雅號是松園，東京也好大阪也好，叫這園那園的相似雅號的畫家就紛紛冒出來。就算是雅號這樣的小事，也一定要清醒地選擇自己本來獨有的那一個。

肆

日常的風情

日常の風情

能樂：極致簡潔之美

　　能樂[78]那幽微高雅的動作，裝束上躍動重疊的色彩，曲折的線條，以及從聲調樂曲中發出的豪壯沉痛的旋律，這些元素合在一起，震撼著觀眾的心。

　　在安靜和幽微的間隙，能樂卻有著如同在嗚咽顫動般的強烈緊張感，這種獨特境界，無法名狀，也難以用筆畫出。

　　我常和松篁[79]一起去觀看能樂，為了給演員、舞台面具和道具畫寫生，特地坐在靠前的位置。不知不覺間就被絕妙的表演給吸引，忘記了手裡還拿著畫筆。

　　我常常覺得，如果盯著出色的能樂面具看，就能深切地感受到製作者的靈魂宿在其中。

　　能樂裝束不僅華麗，而且充滿了深沉的美感，我實在是很喜歡那種超越了單純的華麗的美。

　　舞台上使用的道具，不論是船、轎子、牛車，還是任何小道具，都精準地抓住了要領。這些都是簡單到極致的東西，卻在舞台上出色地展現了各自的作用，恰到好處。

[78]　能樂，在日語裡意為「有情節的藝能」，是最具有代表性的日本傳統藝術形式之一。

[79]　上村松篁（1902～2001），本名信太郎，上村松園之子，日本畫家，代表作〈白孔雀〉、〈鳥影趁春風〉、〈池〉，畫風純淨優雅。他和母親一樣獲得文化勳章。

這裡正展示了極致的訓練和洗練。

能樂或許看起來不拘小節，但是我認為沒有比能樂更細緻入微的藝術了。

道具都是看上去很相似的東西，在大致地說明情節之後，卻能表現出非常細膩的人物情感。

所以能樂沒有一樣是無用之物。正因為沒有冗餘，才能在舒緩的時間線中猛然地表現出緊張感。

我想，像能樂這樣散發著幽微、暗雅光澤的藝術，是沒有太多的。

能樂這種被簡潔化了的美，與繪畫所追求的極致簡潔的線條之美相吻合。

簡潔之美，不僅存在於能樂、繪畫的世界，而是存在於所有的藝術之中 —— 不，在我們的日常生活之中，難道不也蘊藏著珍貴的美嗎？

══ 無表情的表情 ══

一

　　我從以前就非常喜歡謠曲，現在家裡的人都一起練習。松篁夫婦，還有孫子，都在學習仕舞，仕舞老師每週來家裡指導一次 —— 總之，全家人都對仕舞充滿熱情。

　　家裡的樂趣其實有很多。我和松篁等自不必說有繪畫，還有茶道花道，弦絲竹，以及其他的一些遊藝。其中，唯有謠曲和能樂是深奧、富有精神感染力和藝術性的，百品不厭，越學越練越覺得其中樂趣無窮。往大了說，它就是我們生活中珍貴的精神食糧。

　　能樂中使用的面具，如果是上乘之作，越仔細看，就越能體會到它的微妙。如果是名家巧匠做的，簡直就像是活人的靈魂棲息在其中似的。如果由名家戴上這樣的面具，站在舞台上，可以說既無面具本身，也無面具下的人，而是二者的精神和肉體宛如契合為一體，構建出了嚴肅的人格和心境。

　　這種境界是不能用紙筆或口舌來道明的，不是只要戴上面具就能實現那麼淺薄的。

能面的表情常常是固定的，因此有外行人說這是死人的表情，等於沒有表情。這是對能樂和仕舞沒有徹底的鑑賞心的人才說出的話。如果是深諳其中奧妙的名家，根本不會說出這樣紕漏的話。

雖說是無表情，但名家只要戴上面具站在舞台上，那無表情的面具卻能發揮出無限的表情來。悲傷、喜悅、哀愁，每個場景表情不同，因時而異，可以流露出無限的情緒。

二

從能樂中獲得的感想有很多。不僅僅是單純動作進退的巧妙，還有古雅莊嚴的衣裳、自然的嗓音、樂器的音律、歷史、傳說、追憶、回想，這些元素與舞者精妙的技藝融為一體，特別是能樂中的哭、笑、歡喜、憂傷、哀嘆，所有的一切都絕不露骨，而是沉浸在典雅的氣氛中，閃著光澤。那毫不滿溢的緊張之處，讓人充滿深思和懷舊的感情。

西洋風的那種激烈的表現方式也是藝術的一個方面，但能樂中蘊含的感情可以說是更偏哲學的，其中包含了任何事物也無法企及的高雅的、藝術的馨香。從這點來說，能樂真可以說是真正值得誇耀的國粹藝術。

三

　　我每次看過名家的技藝，精神上都深受感動。為什麼能表現得如此神祕呢？那身姿、那另一個世界，果真存在嗎？可能只是虛幻的吧，但為什麼又確確實實地在此顯現呢？我被這樣的微妙幻想所吸引，魂魄陷入那夢幻的世界，幾乎不能呼吸。

　　將能樂這至妙的境界移到我的繪畫之心上，更加樂於練習，也因此而獲益良多。

　　另外，我還有件事要說明一下。

　　我最近奉皇太后陛下的意思，一心一意地創作三幅的組合畫。這已經是二十一年前蒙恩領受的任務了，卻因為被很多事情干擾，拖到了今天。我十分惶恐，謝絕其他一切工作，只是還想要享受偶爾練習謠曲的樂趣。

就算業餘愛好也做好

我覺得除畫以外的，不過都是業餘小技，因此並不能全身心地投入其中。三味線也好長歌也好，最初的謠曲也好，我都曾抱有這種吊兒郎當的心態。然而，最近卻認為，不管是怎樣的業餘小技，既然要做，就要努力認真地去做。

精通謠曲的人聽曲，即使是一個音節，一段曲調，也能品出不可言說的妙處，而且不僅是感動於抑揚頓挫的韻味，就算再難也想要自己努力試一試。雖然形式不同，謠曲卻與我在繪畫上的苦心有異曲同工之處。我練著謠曲，轉來轉去，最後還能對畫有所幫助。

我以前認為，業餘小技就按業餘的程度，不熟練也沒關係，因此也並不怎麼熱心。最近卻有了一種完全相反的想法：業餘技能也不行的人，自己的本行也一定不行。仔細想想的話，技藝優秀的人，就算是業餘愛好也能做得很好。

說起業餘愛好，我就想起了九條武子夫人。

九條武子夫人的畫號是「松契」，曾經來過我家，我也曾拜訪她練習繪畫。武子夫人那氣質高雅的身姿和臉型，簡直是日本女性美的極致。那麼漂亮的人還真是少見。不管梳什麼髮髻，穿什麼衣裳，都令人覺得好看、十分討巧。

　　有一次，武子夫人梳著丸髻來訪。平常她的整體風格很
摩登，因此很少有梳髮髻的時候，我為了留作紀念，就趕緊
畫了一幅寫生。真是水靈動人的美貌啊。

　　〈月蝕之宵〉就參考了當時的寫生。

　　「身為力所牽，不覺腳步移。」

　　這是武子夫人《無憂花》中的一首。我只要一想起武子
夫人，就想起了這首和歌，追憶起那一位昔日的風姿。

　　身為力所牽……確實，我們人類踽踽行走的樣子，從偉
大的天地眾神、大慈大悲的佛祖看來，不過是如螻蟻一般的
可憐模樣罷了。

　　盡人事聽天命 —— 過去的人這麼說。任何事情，都要
盡力付出努力，之後的事，就只有等待神佛的力量了。

　　藝術上也是如此。正因為自己的能力有極限，所以通向
一己之力無論如何也抵達不了的彼岸，便需要天賜的力量。
這力量可以說是上天的啟示吧，只要努力到力所能及的終
點，就一定有神佛的啟示突然降臨，引領著自己開闢出道路
來。我以自己為畫五十年的經驗，深深感念。

　　「為則成，不為則不成，凡事皆然。之所以不成者，人
之不為也。」[80] 這首和歌說的，正是這樣的道理。

[80]　語出上杉鷹山。上杉鷹山 (1751 ～ 1822)，日本江戶時代第九代米澤藩藩
　　　主，成功領導了對米澤藩的改革。被美國前總統約翰・甘迺迪譽為「最為
　　　值得尊敬的日本人」，被日本「經營之神」松下幸之助尊為「水壩式經營哲
　　　學」的奠基者。

　　人的力量無論如何也無濟於事，這樣的例子在藝術上特別多。想不到的事，無論如何，怎麼樣也想不到，這是常有的。在這種時候，也不能放棄，而要一心一意地絞盡腦汁、苦思冥想，只要集中精神，付出努力，上天的啟示就會降臨。

　　「為則成」──這首和歌，鞭策著在臨門一腳的努力前堅持不住的軟弱精神。「之所以不成者，人之不為也」──說的是，因為不肯付出最後的努力而功虧一簣。實際上，最後會有天地的神力在冥冥中相助的。只有一心一意、努力精進的人，上天才會給他啟示。

　　當然，上天的啟示也可能會降臨在不這麼做的人身上。但可悲的是，這樣的人因為喪失了專心致志、拚命努力的精神，而無法抓住可貴的天啟。

　　上天的啟示有各種各樣的形式，會在各種各樣的場所出現。

　　繪畫方面的話，有時候天啟表現在朝霞、傍晚火燒雲天空的顏色裡。

　　浮雲的形狀，顯示了無論如何也抓不住的形狀。

　　猛地注意到粗灰泥牆的乾燥情況、灑水的飛沫形狀：「啊啊，要是用這個形狀的話──」於是工作就順利地開展了，這樣的事我都不知道經歷過多少次。

　　重要的是不斷地努力、精進，這樣就能把握住機會。

所謂接受上天的啟示，就是抓住機會。

所謂上天的啟示，就是機會。

機會是最容易一閃神就溜走的了。

要抓住機會，就需要不斷地努力和精進。

九龍蟲

不知從什麼時候起，我的牙齒不太好了，於是就去看醫生。那位醫生看起來並不怎麼壯實，但是每天面診那麼多患者，卻說並不怎麼感到疲勞。

我問：「有什麼祕訣嗎？」

「那是自然啦。」說著，醫生給我看了一個小箱子，裡面密密麻麻蠕動著像臭蟲似的小蟲子。

醫生解釋說，這叫九龍蟲，是相當補精力的藥蟲。

我從醫生那裡得到了二三十隻，放進桐木的箱子裡，按照醫生囑咐的買來米櫧[81]粒、龍眼肉、栗子、胡蘿蔔餵給它們。

差不多過了兩週，我瞥了一眼，發現九龍蟲開始結蛹了。

又過了半個月再一看，我驚訝地發現它們已經繁殖出了幾百隻，亂爬亂鑽地蠕動著。

「一次吞服十隻左右，很有效喲。」那位醫生這麼說。但要我生吞活蟲，實在是有點恐怖，就一直放在那裡沒動。直到感覺疲勞，實在沒辦法的時候，才把心一橫，吞了下去。

[81] 米櫧，殼斗科，錐屬喬木，高可達二十米，芽小，葉披針形。生於山地或丘陵常綠或落葉闊葉混交林中。適應性強、分佈廣。既是優良的用材樹種，又是培育食用菌的優良原料。

有種吃花椒粒的刺激口感。

一開始覺得也沒什麼特別的效果，但是吞服之後真的不怎麼覺得疲勞了。這麼推測的話，果然還是起了作用吧。

九龍蟲繁殖很快，呈幾何級數增長，我越吃繁殖得越多。它們紛紛湧入我投餵的食物中，狼吞虎嚥，吃乾抹淨，然後生出許多小蟲子來。這蟲子吃的盡是些人直接吃了也會有藥效的食物。胡蘿蔔、米櫧粒、龍眼肉等等，都是奢侈的營養食物，這樣餵養出來的蟲子，吃掉自然有效。

透過閱讀大量書籍，積累足夠修行，人就可以儲存好的內容。

畫家也是如此。只要長期培養審美，大量地研究優秀作品，就能提高鑑賞的能力。這是我從九龍蟲的習性中聯想的道理。

北穗天狗之旅

　　回想起去年六月去信州[82]北穗的天狗溫泉之旅，真叫人懷念。

　　剛過立夏的一兩天，以松篁為首的一行人出發去信州的天狗溫泉。我因為腳力弱，從山腰開始就騎上了馬背。我坐在馬背的坐墊上，馬背的一側綁著被爐的腳爐木架，另一側捆著各種行李，像是在平衡馬身兩側的重量似的。

　　連我自己都覺得這是一幅令人會心一笑的古雅畫面。

　　馬伕也是個有些奇特的人。

　　馬在落葉松和白樺林間緩緩穿行。可能是我的錯覺，總覺得這壞心眼的馬兒故意往路邊走，我的身體就跟著馬的步伐搖來晃去。不知什麼時候，到了長滿山白竹的深山山坡，不知何時從身側伸出來的茂密枝葉令馬背上的我戰戰兢兢。到處都盛開著山櫻和棠棣花，山間萬籟俱寂，只有鶯鳥的鳴叫和啄木鳥啄木的聲音清澈悅耳。

　　馬伕有時候像突然興起似的，一邊趕著馬一邊悠閒地與我搭話。他好像很喜歡畫的樣子，說著「有很多畫家從東京來這兒呢」「也有很多人從京都來喲，宇田荻邨[83]先生和中

[82]　在今日本的長野縣
[83]　宇田荻邨（1896 ～ 1980），日本畫家，藝術院會員。

村岳都先生也來過呢」之類的話，似乎相當在行。

　　山道各處都有清泉湧出，到了這樣的地方，馬一定會停下來飲水。不論是催促它也好打它也好，馬兒一點也不慌亂，一副我行我素的樣子。山澗小溪處還留有相當多的殘雪，晚開的山櫻和棠棣花洋溢著無法言表的晚春情趣。山中所聞，是馬伕高亢的嗓音，我們一行人的說話聲，還有小鳥溫柔的鳴叫。時而山白竹枝葉簌簌搖動，原來是被人聲驚擾到而匆忙逃逸的兔子掠過，真是閒寂至極。

　　午間，我們到達了天狗溫泉。這是從山腳出發兩小時後的事了。

<div style="text-align: right">（昭和十年）</div>

車中有感

乘火車旅行最大的樂趣是，可以倚靠在窗邊，無所事事地看著窗外飛馳而過的風景。

看到山川形態萬千，河流曲折流淌，不由得讓人充滿感激之情，胸中彷彿淌過一陣暖流。

忽然，看到一瞬間透過的山谷間懸掛著的古朽吊橋上，爬山虎的紅葉子像紅鈕扣一樣纏繞其上，剎那間給了我繪畫構圖的靈感。列車通過古戰場，那裡矗立著白色的路標，上面寫著「此乃吾等戰死之地」、「東軍西軍的激戰地」等文字，讓人追憶起這曾是勇士們的舊夢遺蹟，真是無限感慨。

一坐上火車，我之所以馬上靠到窗邊、遠眺窗外的風景，實際上是因為不想面對車內混亂的氛圍。

火車裡形形色色的人們，就像是人間眾生的縮影，展現出各種世態世相，如果仔細觀察，應該會對工作上的許多方面有幫助。但是我偶爾看到有乘客喪失公德心、無禮的樣子，就覺得十分厭惡，看這些東西只會讓自己心痛，於是自然地，就養成了將視線轉向窗外的習慣。

窗外的風景不會令我心痛。窗外盡是可以撫慰人心、柔軟心靈的風景。

　　然而，前年秋天，我在上京途中的火車內，卻偶然遇見了珍珠般珍貴的美人。我在車內從未看見過那樣的美，絕無僅有的一次。那是懷抱幼兒、穿著洋裝的母親，那母親的妹妹，以及那幼兒天真潔淨的模樣。

　　火車從京都站出發不久，穿過逢坂隧道，我正眺望著廣闊的琵琶湖。忽然聽到近處有一個溫柔的聲音，似乎在對嬰兒說著什麼，我不自覺地回頭循聲而望，映入眼簾的是坐在我的座位正反面的年輕美麗的洋裝女子，抱著似乎是剛剛出生的可愛嬰兒，女子正輕聲對嬰兒說著話。

　　一眼萬年。我不由得輕嘆一聲：啊……那位母親（大約有二十二三歲）的洗練之美自不待言，她對面坐著的應該是她的妹妹，也是位美人。「這兩姐妹，真是一雙尤物啊。」我被兩人的美震撼了。

　　兩人都穿著洋裝，梳著西式髮型。這對姐妹額頭附近的頭髮稍微燙捲了，後面的黑髮則柔順地垂到脖頸，髮尾蓬鬆地內扣。這種新式髮型，應該是有心的美容師構思出來的吧。不論是姐姐的臉還是妹妹的臉，從側面看去，都像是天平時代[84]的上臈，展現出相當的清秀之美。膚色潔白、五官勻稱的姐妹二人，讓我覺得就像是古代的雕刻。

[84]　天平時代，即文化史上的奈良時代。以聖武天皇天平年間 (729 ～ 749) 為中心，是奈良時代的全盛時期。其時文化受唐文化的全面影響。

最近，年輕女性中流行燙髮，用電燙卷珍貴的頭髮，故意弄得像鳥窩一樣。可惜在我眼中，這種流行的捲髮一點也不能引發美的情感。但這對姐妹的頭髮雖然是西洋式，卻洋溢著日本美的風情。一直恐懼亂糟糟捲髮的我，對於西式髮型竟能展現出如此的日本美感到驚訝，就像發現了新的日本美一般，我吃驚地睜大了眼睛。

「就算是西式髮型，但如果能有這麼吸引人的日本美、這等氣度品味，試著畫下來該多好啊」—— 我這麼想著，輕輕地拿出小小的速寫本，悄悄開始寫生。

我在列車中，手上畫著現代的女性，心中則描繪著天平時代女性的姿態。

世上無難事，只怕有心人 —— 不論是亂蓬蓬的燙髮也好，還是這等日本美也好，如果從本質上來考慮，蓬亂的燙髮也能誕生出這樣漂亮的髮型。

就像曾經某一時期，不管什麼東西，只要沾上新式的歐美風格就是好的……而列車裡的美，正是從生搬硬套「新式風格」的噩夢中甦醒，戰後的日本女性終於發現，日本傳統美才是屬於我們的真正的美。美容師也好客人也好，一起攜手努力，在髮型上創造出新時代的日本美。這兩姐妹不正是活生生的例子嗎？看著她們，我隱約感到了陣陣欣喜。

母親的溫柔也傳達給了躺在年輕母親膝上的嬰兒，實在

是非常可愛。我的速寫從兩姐妹轉向那嬰兒。小嬰兒一邊看
著我，一邊燦爛地笑。果然我們之間有什麼東西是能心領神
會的吧……

　　在列車到達東京之前，小嬰兒成了我的寫生對象，讓我
享受了前所未有的愉快火車旅行。窗外喜歡的風景，在這次
旅行中，算是冷落了它們吧……

　　在與這天真無邪的嬰兒分別之時，我暗自祈禱：「請成
為日本的好孩子吧。你的母親、姨母都是堅實地站在日本土
地上的出色女性，只要學習你的母親和姨母，你一定能成為
優秀的日本之子。」

　　我至今也無法忘懷當時兩姐妹的樣子。心中想著天平時
代的上臆時，就回憶起那兩姐妹；想起那兩姐妹時，就追憶
起天平時代的女性。

━ 藝術三昧即信仰 ━

人，無法避免痛苦，呱呱墜地就是伴隨著痛苦的初生。我曾有一段時間，對「活著」這件事抱有異常的疑問。人是為了什麼而活著的呢？畫了畫，成了名，然後呢？然後要幹什麼？還不如說死了更好吧 —— 我曾這麼苦悶過。那是我四十歲前後的心情，想起來已經是快二十年前的事了。

那時我常常去貧民區的街道散步。比起我畫畫而感到痛苦，我實在是很羨慕這些人不管處於怎樣的窮困中，依然能快樂地生活。

當時我曾去建仁寺[85]聆聽默雷禪師[86]的法話。記不清是哪一年了，不過日子倒記得很清楚，四月二十二日。那是一個淅淅瀝瀝地下著春雨的日子，我一早就去拜訪禪師所在的僧堂。我胸中充滿了數不清的苦悶，要請求禪師的教誨。然而值班室的人卻說禪師在休息，不讓我進門。於是我說：「那麼不管一個小時也好兩個小時也好，我就在這裡等禪師醒來。」終於等到了起身出門來的禪師。之後的約兩個小時裡，我並沒有向禪師言明心中的苦惱，但卻在聆聽禪師的法

[85]　建仁寺，京都最古老的禪寺，是臨濟宗建仁寺的總寺院。開山鼻祖為榮西禪師，由源賴家創建寺院。

[86]　默雷禪師，京都建仁寺的方丈竹田默雷禪師，是近代的臨濟宗僧人。

話中，感到了雲開月明的安詳心情。

　　身為藝術家，不斷經歷藝術上的苦惱，在感受到藝術的三昧後，漸漸形成了自己的信仰。說起來，我的母親是位虔誠的佛教徒，她不斷吟誦的普門品[87]，我至今也都能全部背誦。但並不是說，我就是一個對他人容易有信仰心的人。在我的狹窄度量中，信仰心是必須由自己來構建的。而且，這份信仰心到底是怎樣的，必須由自己來錘煉，只有自己具備了一定的境界，才能將自己的信仰稱為宗教。我不知道這麼說是否合適，不過，就算被指責不合適，我也不會更改自己的想法。

　　我常常去療養旅行。如果在旅途中遇到神社呀佛寺之類的，就算是繞遠路，我也會去參拜。這樣一來，我的心情就會趨於平和。這就像我的藝術是我的一部分一樣，我的信仰，也是我的一部分。總的來說，對於我而言，藝術三昧即信仰三昧。

<div style="text-align: right">（昭和十一年）</div>

[87]　普門品，《法華經》第二十五品「觀世音菩薩普門品」的通稱。

═ 珍貴的往昔，迎來兩千六百年 ═

　　剛好是五十年前吧，應該是我十九歲時候的事了。明治二十五年還是二十六年的時候，忘不了四月二十一日的黎明，隔壁的雜貨店發生了火災，在四條大街上非常熱鬧的地段，做著茶葉鋪生意的我家也因此而遭遇不幸，大半都被燒了。

　　火災的原因是某個煤油燈掉下來了，說是黎明，其實還是夜裡。知道發生火災起床的時候，隔壁已經是一面火海，我們家也開始要燒起來了。這種情況下根本沒有時間去拿什麼東西出去。要是慢慢吞吞受了傷就不得了了，母親抓著我的手催促著，而我卻只是呆呆地看著自己的家被火舌吞噬，那份遺憾和悲傷至今仍不曾忘卻。

　　因為起火源的雜貨店裡堆滿了易燃物，火勢蔓延得很快，這應該是火災難以及時救援的一個原因吧。但不管怎樣，那個家裡有我所珍惜的一切，有在桌子深處收藏著的我耗費苦心臨摹下來的參考畫冊，還有重要的繪卷和製作印章的材料等等，這些對我來說是千金不換的東西，只有這些東西，我無論如何也不想失去。然而，最後家中大半被燒，我的那些畫材全部被燒掉，要說有什麼剩下的話，就只有做生

意用的茶壺之類的了。當時的火勢之下，別說拿出什麼東西
了，穿著睡衣飛奔出來的我，只是慌著喘氣，看著熊熊燃燒
的火海，哭也哭不出來。如今回想起來，再也沒有比那更令
人悔恨的事了，但母親說：「哎呀，也沒有給別人添麻煩，
只是別人給我們添麻煩，這至少是一種安慰了，睡也睡得安
心。」雖然是這麼說，但我心裡還是覺得難以割捨。

　　雖說屋子不是被全燒而是半燒，暫且還有睡覺的地方，
但下雨的時候屋頂會漏雨。不管怎麼說，到底是從小就習慣
的家，有些安土重遷，我們母女仍在半燒的屋簷下過了幾個
月。最後還是覺得不是長久之計，剛好，高倉的蛸藥師下有
空屋，我們就搬到那邊去了。

　　一直以來，我們家就以做茶葉鋪生意為生，搬到蛸藥師
下後也還是開起了茶葉鋪。我們把火災中殘留下來的唯一的
茶壺也抱過去了。

　　那年歲暮，我唯一的姐姐出嫁了。到那為止一直恣意生
活的我，開始了和母親二人的生活。母親到底還年輕，我還
不到二十歲，而且，與之前的四條大道不同，這裡到了夜間
店門就早早打烊，是非常僻靜的地方，昨天還在家裡的姐姐
離開了，我至今還記得當時十分害怕的心情。

　　此外，和母親兩個人過，做生意人手就不足了，早晨起
床以後就把店門打開，把門敞開打掃乾淨，再去廚房給炭爐

點火，把茶水燒滾 —— 按這個順序做完姐姐幹的活。最開始的時候，所有事情一齊湧來，讓我慌手慌腳不知所措。這時候，我就注意到，如果不從一開始就把所有準備做好，就會導致後來的急忙慌亂。

於是，我在給炭爐點火之前，先鋪上唐織布，鋪好之後把柴火擺放整齊，擺好柴之後把炭放在旁邊，然後用刷子刷上硫黃，沾到唐織布上 —— 從一開始就把這些準備工作做好，再著手幹活。

所謂的唐織布，是把昨晚的殘火投入火消壺裡滅掉後留下來的，非常輕，碰到炭很快就燃著了。因此也容易很快變成灰，需要在著火的同時在上面小心地、極快速地放上木炭，這樣就能不費功夫不出差錯地燒滾茶水。如果不按照順序做好準備工作，就會在站著時不斷出岔子，「哎呀刷子呢」「哎呀木炭呢」「哎呀藥罐呢」，慌手慌腳之間，唐織布就成了灰，就又必須要從頭來過了。我也是做了相當多的重複勞動，才意識到這一點。

真是這樣，不管什麼事情，都要按照其順序，將要點從最初就梳理好、將必備的工具從一開始就擺放好。這樣不僅經濟節約，順序合適了情緒也會很平穩，然後就能迅速順利、心情愉悅地完成工作。

因為這樣，也或者是因為遭遇過火災，我深知火的可

怕，記得要注意用火，不論什麼時候，給炭爐點火我都十分小心。從那以後，不管什麼事，我都和給炭爐點火一樣地按順序做好準備工作，省去了相當多的不必要勞動。

　　這件事在繪畫上也完全適用。如果毫無章法地著手做事，就會陷入不知所以的慌張，失敗也會變多。如果從一開始就按順序將要點準備好，決定好大致的步驟再著手，畫也能按照心願、順利流暢地完成。如果用筆的大致順序也決定好，筆法也能敏捷爽快，極少凝滯扭曲，工作得以飛速漂亮地完成，而且作品也更加栩栩如生，簡直就像是有什麼附在我身上似的。而且，雖然可能盡是一些不值一提的瑣碎小事，可能讓人見笑，但不論何事，從最近看到的聽到的事情來看，有很多都是最初沒有按照順序做充分的準備，只是因為一時衝動和感情用事，才造成的失敗。

　　確實，像順序這樣的事情，乍看起來簡單的不得了，但是一旦試著做，就知道不容易。我能將此事深深記在心裡，也是因為那個遭遇火災的夜晚。

　　出嫁的姐姐在前年離開人世，我在迎來光輝萬丈的兩千六百年 [88] 的如今，思考五十年前的往昔。

<div align="right">（昭和十五年）</div>

[88]　作者寫作此文的時間是昭和十五年，即西元 1940 年，傳說中日本第一代天皇神武天皇於西元前 660 年繼位建國，因此至 1940 年是兩千六百年。

上村松園

1910
操縱人偶的人
上村松園

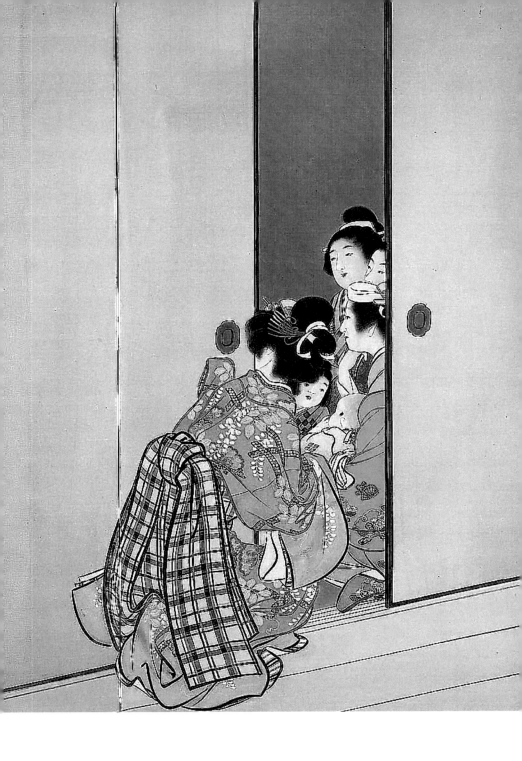

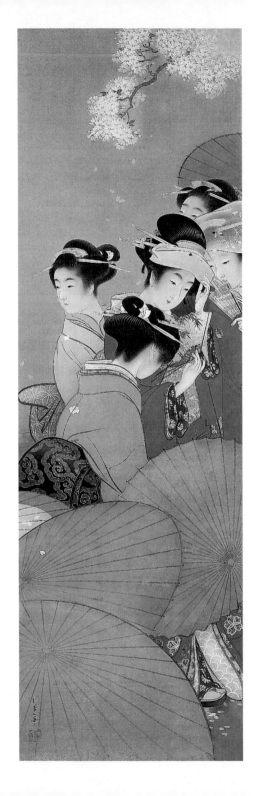

1910
花見
上村松園

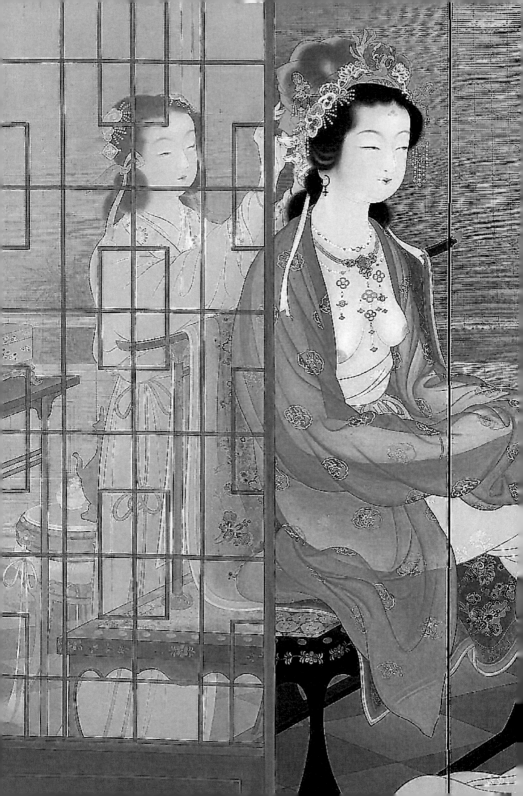

1922
楊貴妃
上村松園

1940
雪
上村松園

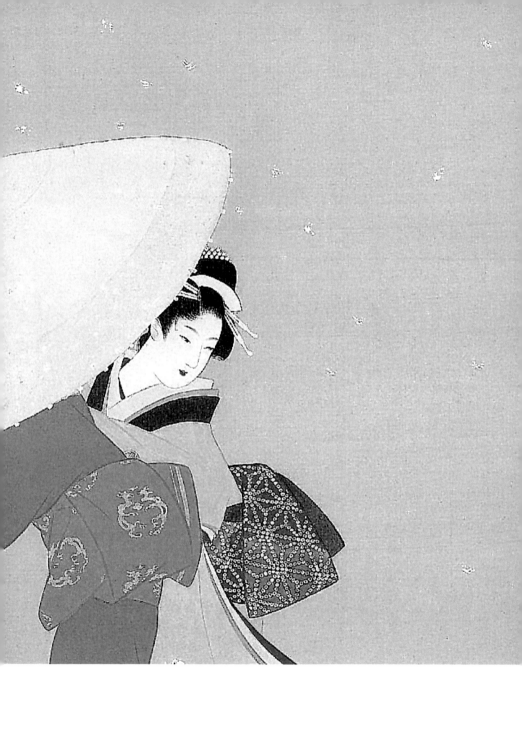

1944
牡丹雪
上村松園

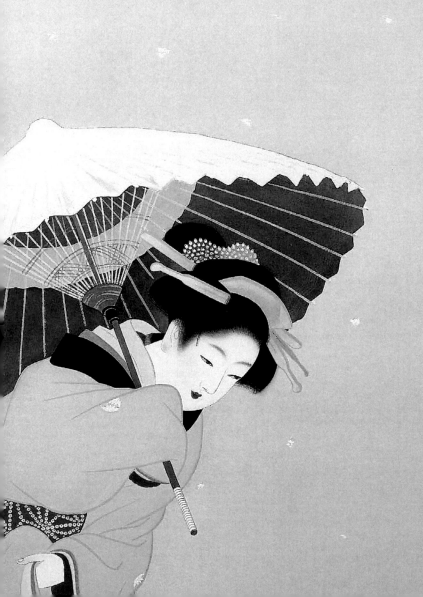

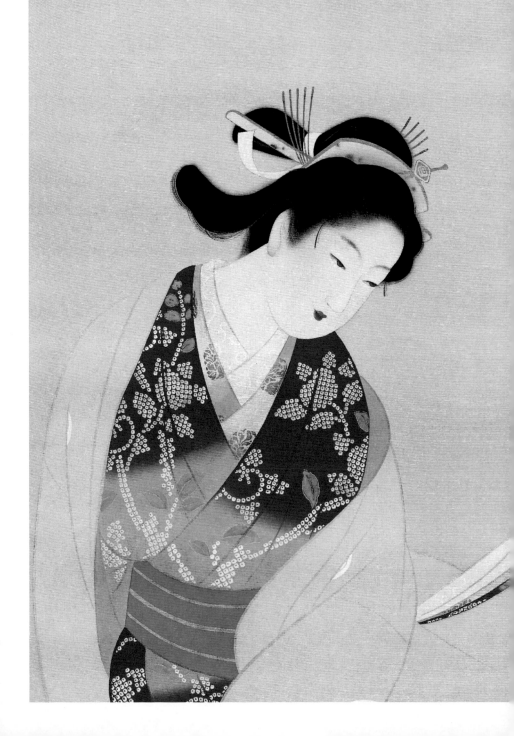

1939
菊壽
上村松園

1937
草紙洗小町
上村松園

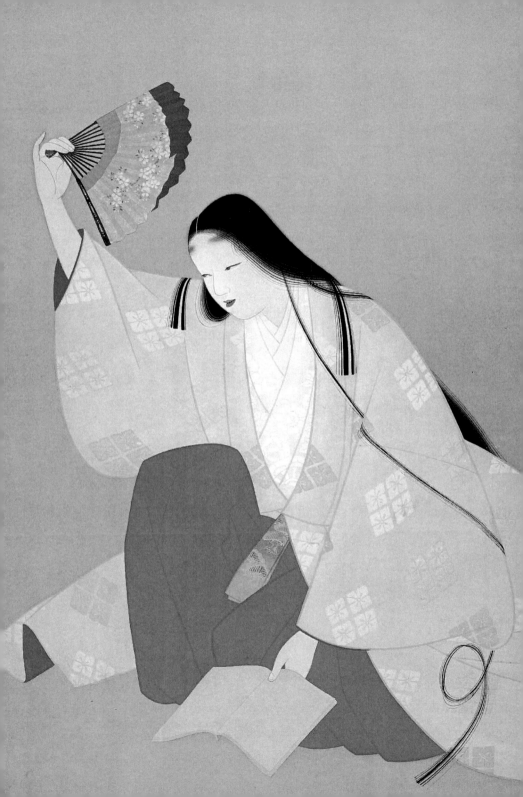

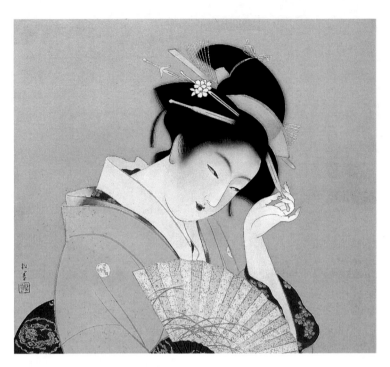

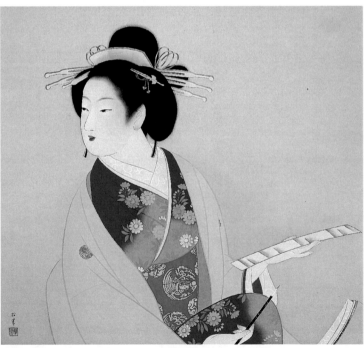

1936
春宵
上村松園

1942
詠歌
上村松園

1899
人生之花
上村松園

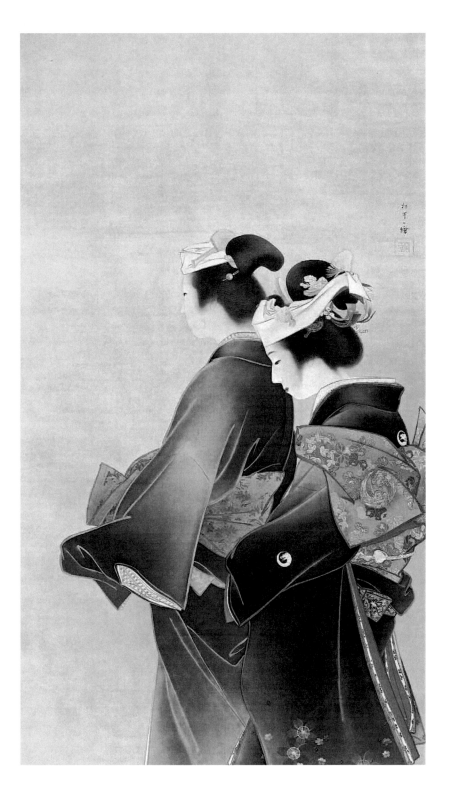

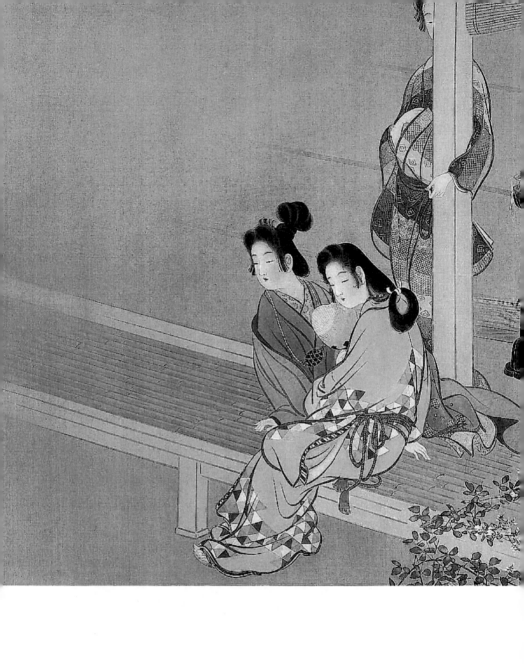

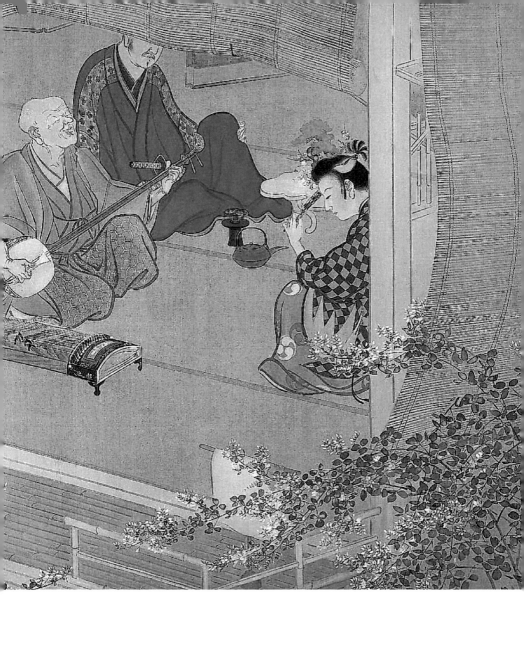

1909
蟲之音
上村松園

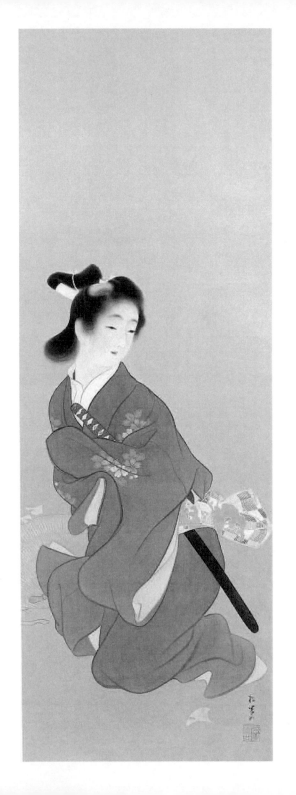

1915
阿萬
上村松園

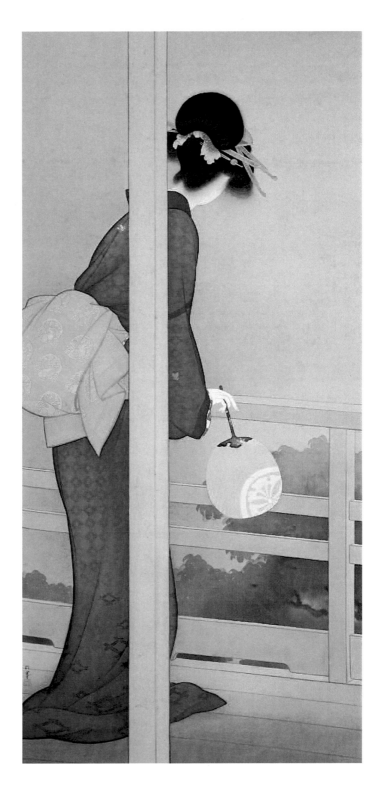

1926
待月
上村松園

1944
待月
上村松園

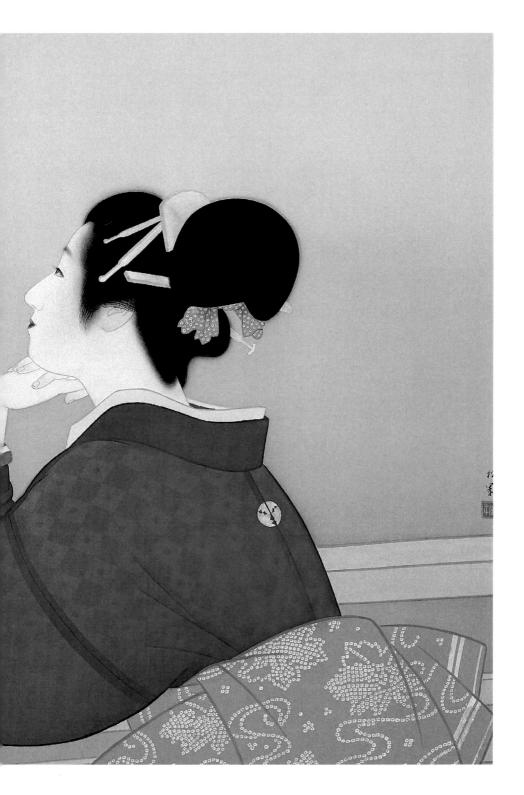

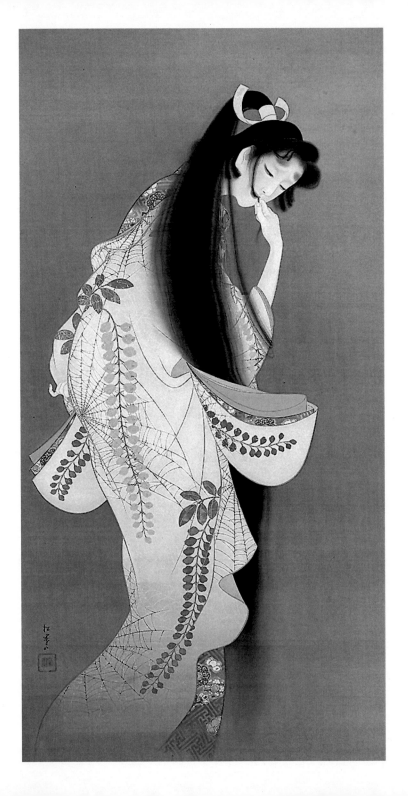

1918
焰
上村松園

1937
初雪
上村松園

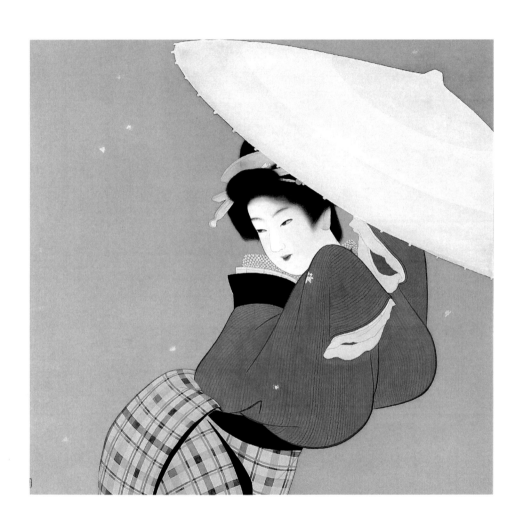

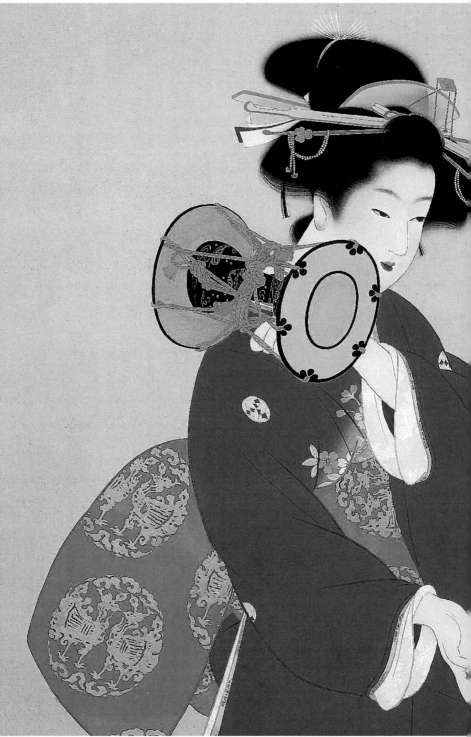

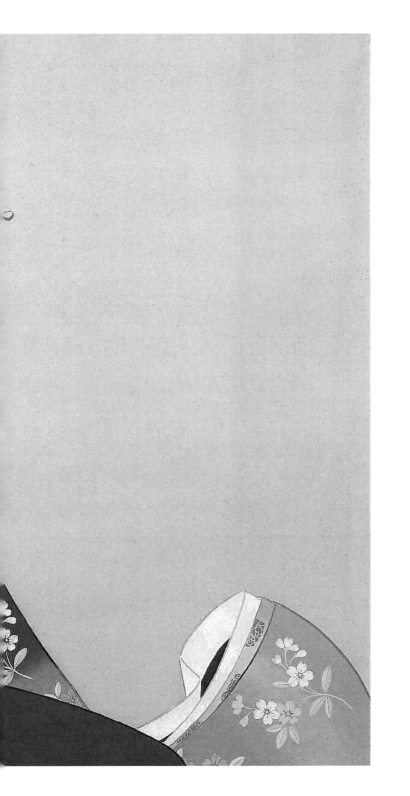

1940
鼓之音
上村松園

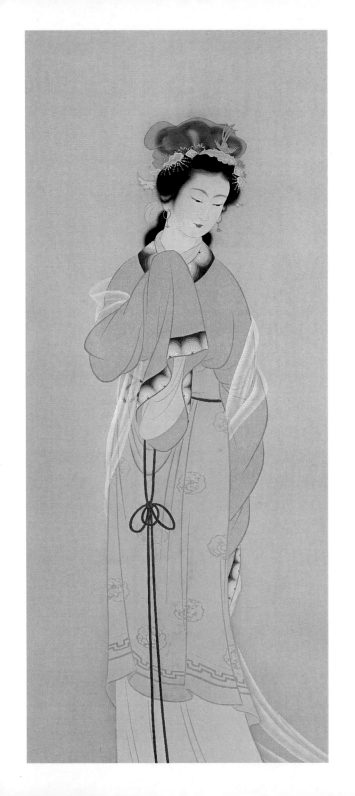

1935
春苑
上村松園

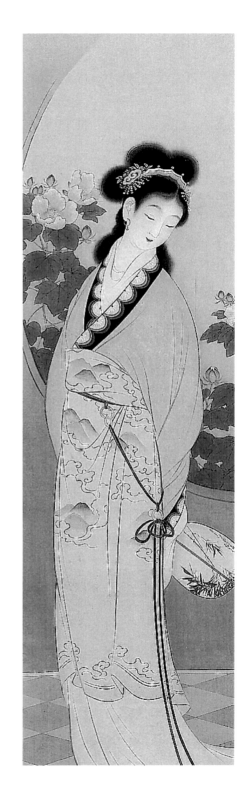

1924
唐美人
上村松園

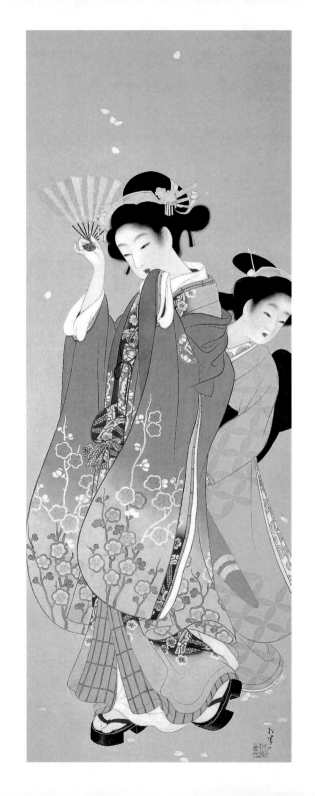

1914〜1915
桜可里
上村松園

1936
序之舞
上村松園

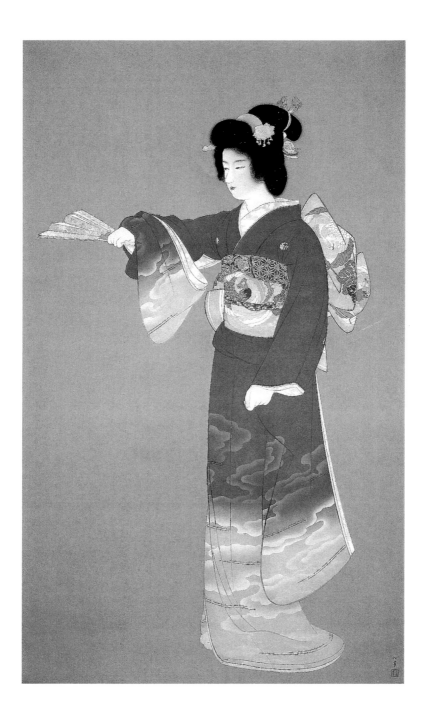

喜多川歌麿

1805
兩個藝伎和一個笨客戶
喜多川歌麿

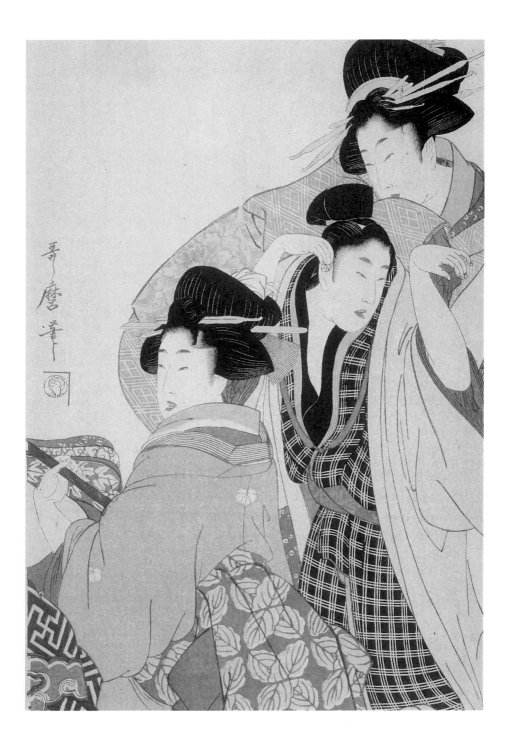

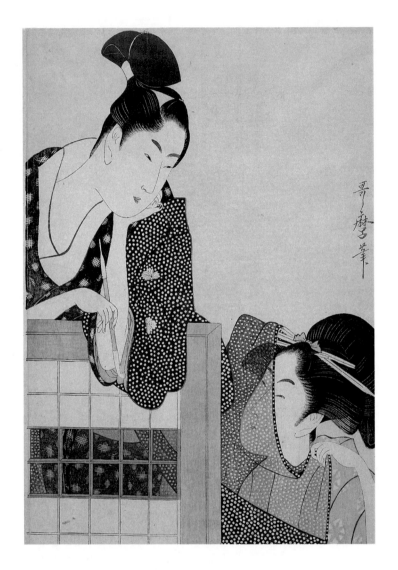

1797
夫婦與立屏
喜多川歌麿

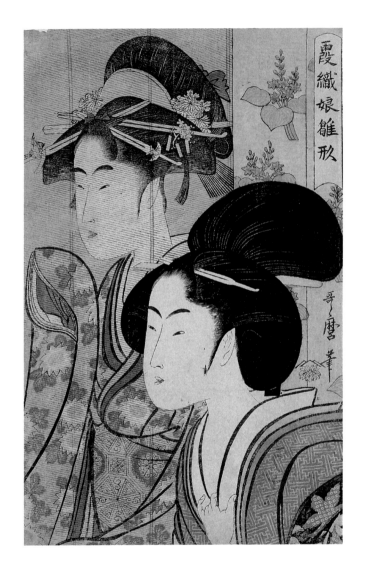

1795
竹簾兩美人
喜多川歌麿

鏑木清方

1910
美人與花
鏑木清方

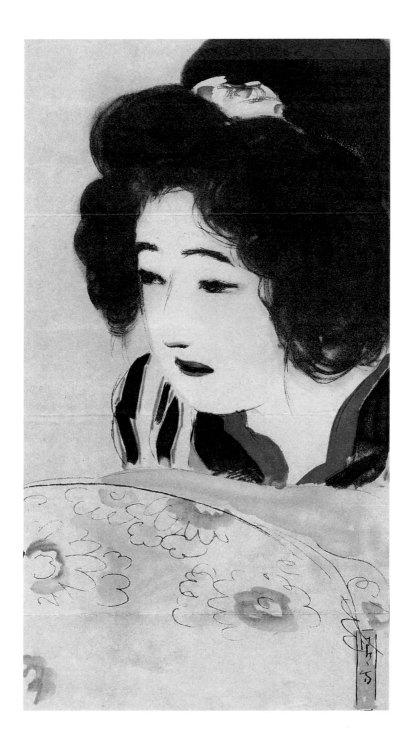

1906
蟋蟀
鏑木清方

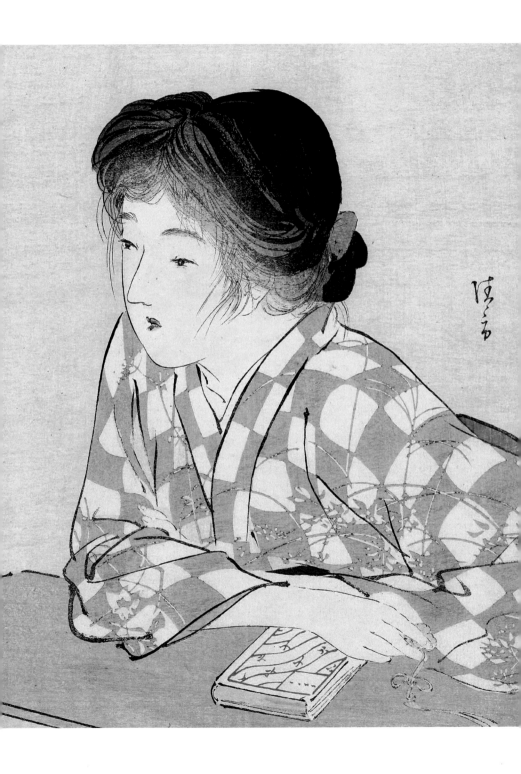

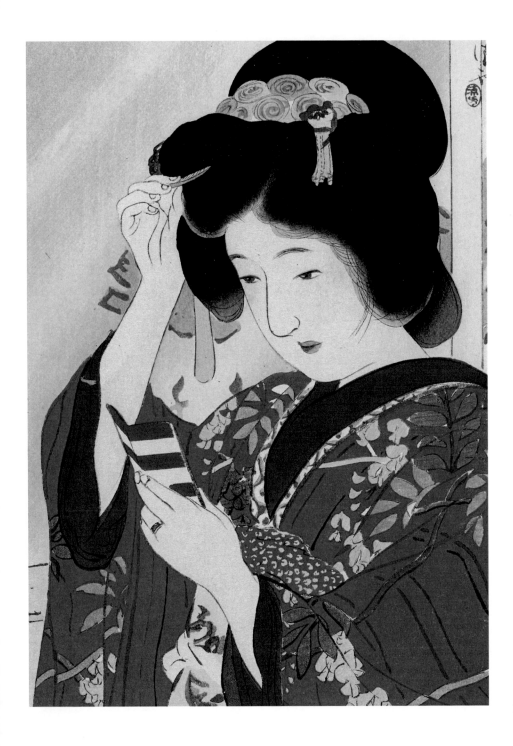

1914
幕間
鏑木清方

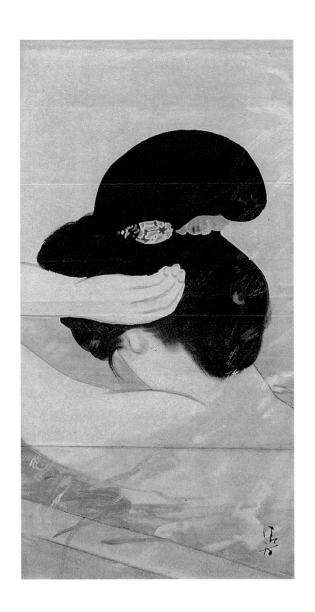

上村松園年譜

一八七五　明治八年
四月二十三日，出生在京都市下京區四條御幸町西的奈良物町。是父親上村太兵衛（兩個月前去世）和母親仲子的次女。本名津彌。

一八八一　明治十四年　六歲
進入佛光開智小學。

一八八八　明治二十一年　十三歲
進入京都府立畫院，師從鈴木松年。

一八八七　明治二十年　十二歲
二月跟隨從府立畫院辭職的鈴木松年而退學，在松年的私塾學習。自如雲社展出作品〈美人圖〉開始使用「松園」這個雅號

一八九〇　明治二十三年　十五歲
第三屆內國勸業博覽會展出〈四季美人圖〉，被適逢訪日的英國康諾特親王殿下買下。

一八九一　明治二十四年　十六歲
日本美術協會展展出〈和美人〉。
京都工業物產會展出〈處女倚柱〉。
全國繪畫共進會展出〈美人觀月〉。

一八九二　明治二十五年　十七歲
京都春期繪畫展覽會展出〈美人納涼〉，美國芝
加哥博覽會（農商務省訂製畫）

一八九三　明治二十六年　十八歲
日本美術協會展展出〈美人合奏〉。
師從幸野梅嶺門下。鄰家失火，房屋燒燬，搬
到高倉通蛸藥師。

一八九四　明治二十七年　十九歲
日本美術協會展展出〈美人捲簾〉。

一八九五　明治二十八年　二十歲
第四屆內國勸業博覽會展出〈清少納言〉。

一八九五　明治二十八年　二十歲
第四屆內國勸業博覽會展出〈清少納言〉。
青年繪畫共進會展出〈觀義貞勾當內侍〉。
日本美術協會秋展展出〈古代美人〉。
幸野梅嶺去世，師從竹內棲鳳。

一八九六　明治二十九年　二十一歲
日本美術協會春展展出〈暖風催眠〉。
日本美術協會秋展展出〈婦人愛兒〉。
搬到堺町四條上宮。

一八九七　明治三十年　二十二歲
第一屆全國繪畫共進會展出〈一家樂居〉。
日本美術協會秋展展出〈壽陽公主梅花妝〉。

一八九八　明治三十一年　二十三歲
第四屆新古美術展展出〈重衡朗誦〉。
日本美術協會秋展展出〈古代上臈〉。
日本繪畫協會・日本美術院聯合共進會展出〈美人〉。
全國婦人製作品展展出〈美人觀書〉。

一八九九　明治三十二年　二十四歲
第五屆新古美術品展展出〈人生之花〉。
東京美術協會展出〈官女〉。
第二屆全國繪畫共進會展出〈唐明皇賞花圖〉。
第七屆日本繪畫協會‧日本美術院聯合共進會展
出〈雪中美人〉。
巴黎萬國博覽會展出〈母子〉。

一九〇〇　明治三十三年　二十五歲
第六屆新古美術品展展出〈輕女惜別〉。
第九屆日本繪畫協會‧日本美術院聯合共進會
展出〈花樣女子〉。獲二等銀牌，畫壇地位得以
穩固。

一九〇一　明治三十四年　二十六歲
第七屆新古美術展展出〈園裡春淺〉。
第十屆日本繪畫協會　日本美術院聯合共進會
展出〈雪中竹〉。
第十一屆日本繪畫協會　日本美術院聯合共進
會展出〈背面美人〉。

一九〇二　明治三十五年　二十七歲

東京美術協會秋展展出〈少女〉。

第十三屆日本繪畫協會　日本美術院聯合共進

會展出〈時雨〉。

兒子信太郎（松篁）出生。

一九〇三　明治三十六年　二十八歲

搬到車屋町御池下。

第五屆內國勸業博覽會展出〈姐妹三人〉。

一九〇四　明治三十七年　二十九歲

第九屆新古美術品展展出〈遊女龜遊〉。

聖路易斯萬國博覽會展出〈春之妝〉。

幸野梅嶺逝世十週年紀念展展出〈春日乙女〉。

一九〇五　明治三十八年　三十歲

第十屆新古美術品展展出〈花之爛漫〉。

一九〇六　明治三十九年　三十一歲

第十一屆新古美術品展展出〈柳櫻〉。

〈稅所敦子孝養圖〉捐贈給京都初音小學。

一九〇七　明治四十年　三十二歲
第一屆文部省美術展覽會展出〈長夜〉。
第十二屆新古美術品展展出〈繁花爛漫〉。
東京美術協會展展出〈蟲之音〉。

一九〇八　明治四十一年　三十三歲
第二屆文展展出〈月影〉。獲三等獎。
第十三屆新古美術品展展出〈秋夜〉。

一九〇九　明治四十二年　三十四歲
第十四屆新古美術品展展出〈柳櫻〉。
青木嵩山堂版〈松園美人畫譜〉出版。

一九一〇　明治四十三年　三十五歲
第四屆文展展出〈上苑賞秋〉。
第十五屆新古美術品展展出〈操縱人偶的人〉。
第十屆巽畫會展成為審查員，展出〈花〉。（直
到大正三年十四屆會展一直擔任審查員）

一九一一　明治四十四年　三十六歲
羅馬萬國博覽會展出舊作〈上苑賞秋〉〈操縱人

偶的人〉。

第十一屆巽畫會展展出〈美人吹雪圖〉。

..

一九一二　明治四十五年　大正元年　三十七歲

第十七屆新古美術品展展出〈寵妾〉。

..

一九一六　大正五年　四十一歲

第七屆文展展出〈螢〉〈化妝〉。

..

一九一三　大正二年　三十八歲

第八屆文展展出〈舞仕度〉。

平和紀念大正博覽會展出〈娘深雪〉。

搬到間之町竹屋町上。

..

一九一四　大正三年　三十九歲

第九屆文展展出〈花筐〉。

..

一九一五　大正四年　四十歲

第十屆文展展出〈月蝕之宵〉。獲得文展永久無

審查資格。

一九一八　大正七年　四十三歲
第十二屆文展展出〈焰〉。從前的老師鈴木松年
去世。
（享年七十歲）

一九二八　昭和三年　五十三歲
第四屆帝展展出〈楊貴妃〉。

一九二二　大正十一年　四十七歲
成為帝展審查員。

一九二四　大正十三年　四十九歲
第七屆帝展展出〈待月〉。
聖德太子奉贊展展出〈少女〉。

一九二六　大正十五年　昭和元年　五十一歲
製作御大典紀念御用畫〈小町草紙洗〉。
母親仲子臥病在床。

一九二九　昭和四年　五十四歲
義大利日本畫展展出〈新螢〉。

一九三〇　昭和五年　五十五歲
羅馬日本美術展展出〈伊勢大輔〉。
製作德川菊子姬高松宮家御用畫〈春秋〉。

一九三一　昭和六年　五十六歲
柏林日本美術展展出〈晾曬〉。該畫作在德國政
府的期望下送給德國國立美術館。

一九三二　昭和七年　五十七歲
白日莊東西大家展展出〈伏天前後曬衣〉。
製作岩岐家拜託畫作〈虹〉。

一九三三　昭和八年　五十八歲
白日莊十週年紀念展展出〈春衣〉。

一九三四　昭和九年　五十九歲
二月，母親仲子去世。
第十五屆帝展展出〈母子〉。
大禮紀念京都美術館展展出〈青眉〉。

一九三五　昭和十年　六十歲
　　　　和竹內棲鳳、土田麥倦等十七人組織春虹會
　　　　展，第一屆展出〈天保歌妓〉。
　　　　第一屆三越日本畫展展出〈鴛鴦髻〉。
　　　　大阪美術俱樂部紀念展展出〈春之妝〉
　　　　東京三越展展出〈土用干〉
　　　　五葉會展第一回展出〈黃昏〉
　　　　高島屋現代名家新作展展出〈春苑〉。
　　　　第一屆五葉會展展出〈日暮〉。
　　　　擔任第一屆京都展審查員。

一九三六　昭和十一年　六十一歲
　　　　文部省美術展覽會展出〈序之舞〉。
　　　　第二屆春虹會展展出〈春宵〉。
　　　　第二屆五葉會展展出〈時雨〉。

一九三九　昭和十四年　六十四歲
　　　　第一屆新文展展出〈草紙洗小町〉。
　　　　第三屆春虹會展展出〈春雪〉。
　　　　完成皇太后御用畫〈雪月花〉。

一九三七　昭和十二年　六十二歲
第二屆新文展展出〈砧〉。
京都美術俱樂部三十週年紀念展展出〈鼓之音〉。
擔任第三屆京都展審查員。

一九三八　昭和十三年　六十三歲
第五屆春虹會展展出〈春鶯〉。

一九四〇　昭和十五年　六十五歲
第六屆春虹會展展出〈櫛〉。
紐約萬國博覽會展出〈鼓之音〉。

一九四一　昭和十六年　六十六歲
第四屆新文展展出〈夕暮〉。
第七屆春虹會展展出〈詠花〉。
第六屆京都展展出〈晴日〉。
成為帝國藝術院會員。
十月下旬到十二月上旬前往中國旅行。

一九四三　昭和十八年　六十八歲
擔任第六屆新文展審查員，展出〈晴日〉。

關西畫展展出〈晚秋〉。

六合書院出版隨筆集〈青眉抄〉。

一九四四　昭和十九年　六十九歲

七月，成為日本帝國藝術院會員。

一九四五　昭和二十年　七十歲

擔任第一屆京展審查員。

一九四六　昭和二十一年　七十一歲

擔任第一屆日展審查員。

擔任第二屆京展審查員。

一九四七　昭和二十二年　七十二歲

日本美術國際鑑賞會展出〈雪中美人〉。

第十屆珊珊會展展出〈靜思〉。

一九四八　昭和二十三年　七十三歲

十一月，獲得文化勳章。

白壽會展展出〈庭之雪〉。

● ●

一九四九　昭和二十四年　七十四歲
松坂屋現代美術巨匠作品鑑賞會展出〈初夏傍
晚〉。
八月二十七日，因肺癌去世。謚號壽慶院釋尼
松園。

參考：《都風俗化妝傳》、《吾妻余波》、《柳幕魁雙子》

銀杏返

綯髷

釣舟

長舟

高島田

天神

割唐子

單手髷

島田崩

清島田

貝髷

御鹽

雙手髷
（兩圈）

吹輪

先稚兒

銀杏髷

鴛鴦

先笄

吹輪

巫髷

持髻

姨子結

先笄

下下地

掛物
（掛在髮繩的上面）

回掛

五體付

松葉返

浮舟

繡球

七掛

忍付

夫婦髷

眼鏡髷

羽毛槍

勝山髷

達摩返

御蝦蛄

筋笄髷

雀

聖山髷

毛達摩

根下銀杏

竹節

引回

忍髷

馬尾

玉緒

宇津尾先笄

四折

稚兒髷

電子書購買　　爽讀 APP

國家圖書館出版品預行編目資料

一念一事：探尋作品背後的日常風情私語，揭開上村松園的內心世界 / [日] 上村松園 著，方旭 譯 . -- 第一版 . -- 臺北市：崧燁文化事業有限公司 , 2023.10
面；　公分
POD 版
ISBN 978-626-357-675-9(平裝)
1.CST: 東洋畫 2.CST: 畫冊 3.CST: 畫論
946.1707　112015084

一念一事：探尋作品背後的日常風情私語，揭開上村松園的內心世界

臉書

作　　　者：[日]上村松園

翻　　　譯：方旭

編　　　輯：林緻筠

發 行 人：黃振庭

出 版 者：崧燁文化事業有限公司

發 行 者：崧燁文化事業有限公司

E - m a i l：sonbookservice@gmail.com

粉 絲 頁：https://www.facebook.com/sonbookss/

網　　　址：https://sonbook.net/

地　　　址：台北市中正區重慶南路一段六十一號八樓 815 室
Rm. 815, 8F., No.61, Sec. 1, Chongqing S. Rd., Zhongzheng Dist., Taipei City 100, Taiwan

電　　　話：(02) 2370-3310　　傳　　　真：(02) 2388-1990

印　　　刷：京峯數位服務有限公司

律師顧問：廣華律師事務所 張珮琦律師

― 版權聲明 ―

定　　　價：570 元

發行日期：2023 年 10 月第一版

◎本書以 POD 印製

Design Assets from Freepik.com